오늘은 캔버스 위의
아크릴화

김지은 지음

도서
출판 큰그림

안녕하세요. 좋아하는 것들을 즐겁게 그림으로 담아내는 작가 조용한 오리 김지은 입니다. '오늘은 오일파스텔'에 이은 새로운 시리즈, '오늘은 캔버스 위의 아크릴화' 로 여러분과 다시 만나게 되었어요. 아크릴 물감은 제가 제일 좋아하는 재료랍니다. 저는 대학생 때 처음 아크릴 물감을 접했어요. 수채 물감처럼 물을 사용하기 때문에 익숙하면서도, 여러 색이 겹쳐 쌓이며 만들어지는 꾸덕한 질감에 빠져든 것 같아요.

어릴 적 학교에서, 그리고 미술학원에서 자주 접하는 수채 물감과는 달리 아크릴 물감은 우리에게 조금 생소할 수도 있어요. 그런데 아크릴 물감은 투명한 수채 물감 보다 다루기 훨씬 쉽고, 화가들이 커다란 캔버스에 그리는 멋진 유화처럼 꾸덕하게 도 표현할 수 있어 굉장히 매력적인 재료랍니다.

취미로 그림을 그리고 싶은데, 멋진 화가가 된 듯한 느낌을 경험하고 싶다! 그렇 다면 아크릴화가 딱이에요. 물감과 붓, 그리고 종이나 작은 캔버스만 있으면 집에서 도 부담없이 즐길 수 있기 때문에 습식재료를 사용해 보고 싶은 입문자들에게 추천 합니다.

'오늘은 캔버스 위의 아크릴화'에서는 그림을 그리는 것이 처음인 분들 그리고 아 크릴 물감이 처음인 분들까지 모두가 쉽게 따라할 수 있도록 그림 그리는 과정을 단 계별로 소개합니다.

　인테리어에 포인트가 되어 줄 간단한 그림부터, 사계절이 가진 고유의 색을 표현한 그림들까지 알차게 담아 보았어요.

　책의 그림을 그릴 때 하늘의 색이 조금 달라도, 나무의 모양이 조금 달라도 괜찮아요. 제가 좋아하는 문장인데요. 피카소는 '나는 파란색이 없으면 빨간색을 쓴다'고 했어요. 색과 형태를 똑같이 표현하는 것에 집중하기보다는 붓으로 부드럽게 캔버스를 채우고 있는 나의 손끝에 더 집중해 보세요!

　물감을 섞는 비율에 따라 변화하는 색감을 눈으로 바라보면서, 내가 어떤 색을 좋아하는지 한 번 더 알아갈 수 있는 소중한 시간이 될 거예요.

　이 책을 통해 제가 아크릴화를 그릴 때 느끼는 즐거움을 여러분들과 함께 나누고 싶습니다. 자, 그럼 하루 한 그림, 오늘은 아크릴화로 시작해 볼까요?

조용한 오리 김지은 드림

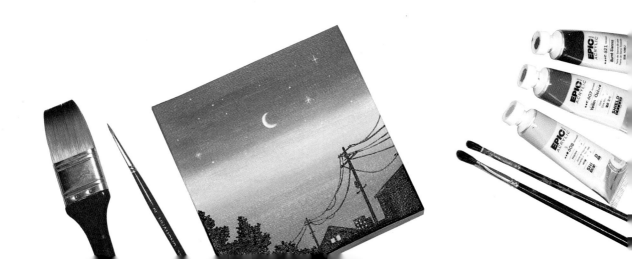

 # Contents

——————— Part 1 ———————
준비운동

 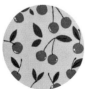 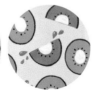

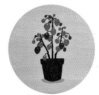 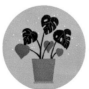

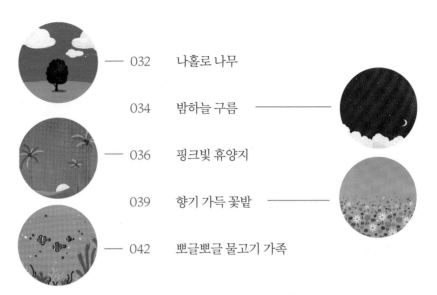

Part 2

작은 캔버스 위의 풍경

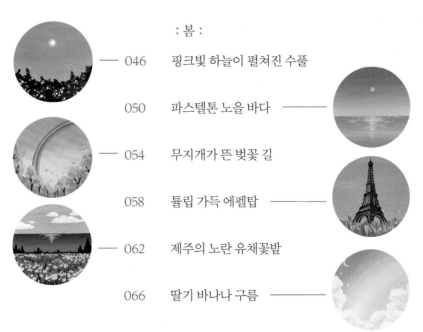

Part 3

사계(봄·여름·가을·겨울)

: 봄 :

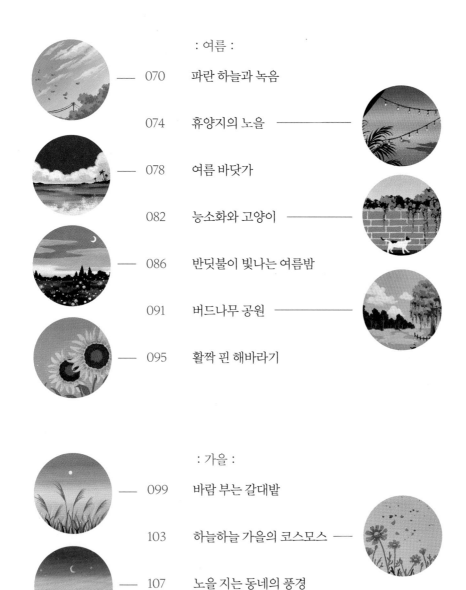

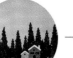
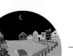 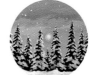
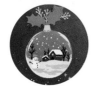
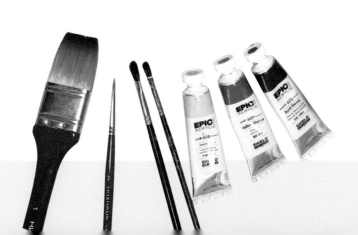

아크릴 물감

아크릴 물감은 '아크릴 에스테르 수지'로 만든 물감입니다. 종이, 플라스틱, 나무 등 다양한 재료에 칠할 수 있어요. 수채 물감처럼 물을 사용하지만 굳은 뒤에는 물에 녹지 않습니다. 기름을 사용하고 건조가 매우 느린 유화 물감에 비해, 수용성인 아크릴 물감은 건조가 빠릅니다. 이렇게 건조가 빠른 특성을 이용해 다른 색의 물감을 여러 겹 올릴 수 있기 때문에 덧칠이 쉬워 초보자도 부담없이 시작할 수 있어요. 이 책에서는 '쉴드 에픽 아크릴 물감 24색'을 사용하였습니다. 국산 브랜드이며 촉촉하고 발색이 뛰어나 입문자들이 쓰기 적합해요. 그리고 물감끼리 섞어 다양한 색을 낼 수 있기 때문에 24색 정도면 충분합니다. 흰색 물감은 자주 사용하기 때문에 낱개로 추가 구매하거나, 대용량으로 사 두면 좋습니다.

캔버스와 종이

아크릴화는 보통 캔버스 또는 종이에 그립니다. 이 책의 그림을 그릴 때에는 13 × 13cm 또는 15 × 15cm의 정사각형 캔버스를 사용했어요.

나무틀에 천을 씌워 만든 캔버스는 종이보다 표면이 거칩니다. 젯소를 바르고 사포질을 하여 표면을 매끈

하게 만들 수 있지만, 작은 캔버스는 그냥 사용해도 괜찮아요. 완성한 그림을 그대로 액자로 활용할 수 있으며, 튼튼하게 보관된다는 장점이 있습니다. 종이는 캔버스보다는 물감이 부드럽게 발려요. 인터넷에 '아크릴 패드'라고 검색하면 다양한 종류의 아크릴용 종이를 볼 수 있습니다. 꼭 아크릴 패드가 아닌, 일반 도화지여도 괜찮아요. 하지만 수분이 흡수되며 종이 끝이 말릴 수 있어 최소 200g 이상의 도톰한 종이에 그리는 것이 좋습니다.

캔버스에 그린 아크릴화

종이에 그린 아크릴화

붓

아크릴화를 그릴 때에는 칠할 부분의 모양과 두께에 따라 여러 종류의 붓을 적절히 바꿔 가며 사용합니다. 책에서는 크게 세 가지 종류의 붓을 사용했어요. 제가 평소에 자주 사용 하는 붓입니다.

화홍 815 아크릴 붓 7본조 세트

제가 가장 자주 사용하는 붓이에요. 칠할 부분의 면적에 따라 붓의 크기를 골라서 사용하는 재미가 있어요.
낱개로 구입하고 싶다면 2, 8, 14호 세 자루를 추천합니다.

화홍 156 백붓 1호

바탕을 전체적으로 넓게 칠할 때에 많이 사용해요. 캔버스가 채워지 는 부드러운 질감을 느낄 수 있어요.

화홍 320 세필 2호

주로 수채화에 사용하는 붓이지만, 아크릴화를 그릴 때에도 사용할 수 있어요. 아주 좁은 부분을 칠할 때나 얇은 선을 그릴 때 유용해요.

종이 팔레트

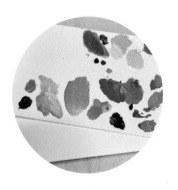

팔레트는 물감을 짜고 붓으로 섞기 위해 사용하는 도구입니다. 종이 팔 레트는 사용하고 바로 버릴 수 있어 편리합니다. 코팅된 앞면을 사용한 후 뒷면까지 알뜰하게 활용해 보세요. 빳빳한 종이에 호일이나 랩을 감 싸서 팔레트로 사용할 수도 있어요. 그리고 한번 굳어 버린 아크릴 물감 은 다시 쓸 수 없기 때문에, 사용할 만큼만 조금씩 짜서 사용하세요.

물통

미술용 물통을 사용해도 되 지만, 집에 있는 입구가 넓은 유리병이나 반 자른 패트병 을 재활용할 수 있어요.

수건

붓의 물기를 덜어 낼 때 필 요해요. 못쓰게 된 낡은 수 건을 활용해 보세요.

초보자들은 어느 정도 크기의 캔버스나 종이를 사용하는 게 적당할까요?

처음 아크릴화를 접하신다면 너무 큰 사이즈는 완성하기 오래 걸려 힘들 수 있습니다. 저는 손바닥보다 약간 큰 아담한 크기를 추천해요! 책에서 사용한 13×13cm 또는 15×15cm의 정사각형 캔버스를 사용해 보세요. 물론 직사각형이어도 괜찮아요.
종이는 A5 이하의 크기를 추천합니다. 꼭 200g 이상의 도톰한 종이를 사용하세요.

붓을 오래 쓰고 싶어요! 붓 보관법을 알려 주세요.

그림을 그리다 보면 다양한 붓을 동시에 사용하게 되는데, 물감이 묻어 있는 붓이 공기 중에 방치되지 않도록 신경 써서 물통에 잘 담궈 두세요. 붓에 묻은 아크릴 물감을 제대로 제거하지 않고 시간이 흐르면, 붓에 물감이 딱딱하게 들러붙어 다시는 사용할 수 없게 됩니다.
그림을 다 그리고 난 뒤에는 꼭 깨끗한 물로 꼼꼼하게 세척해 주세요! 깨끗하게 씻은 붓은 모가 위로 올라오도록 거꾸로 꽂아서 보관하면 됩니다. 모가 아래로 내려오게 꽂아 두면 모가 휘어져서 붓이 망가져요. 키가 작은 세필은 눕혀서 보관하면 좋습니다.

캔버스에 그림을 완성한 후, 지저분해진 캔버스 옆면은 어떻게 마무리하나요?

저는 그림에서 사용된 색으로 테두리를 칠하는 것을 좋아해요. 바탕과 같은 색으로 칠하면 이어지는 느낌이 들어 깔끔하고, 잘 어울리는 다른 색으로 칠하면 테이프를 붙인 것처럼 포인트가 된답니다. 측면에서 보면 액자 같아 보이기도 해서 일석이조예요!

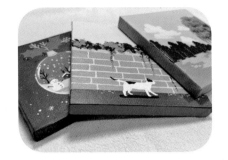

캔버스에 그리다가 망쳤어요. 캔버스를 다시 사용할 수 있을까요?

네! 다시 사용할 수 있어요. '젯소'라는 재료가 있는데요. 그림을 그리기 전 표면에 바르고 그 위에 칠하면 물감과 표면 사이의 부착력이 좋아져서 맨 처음에 사용하는 재료예요.(이 책의 그림을 그릴 때에는 작은 캔버스라 굳이 사용하지 않았습니다.)

이 젯소로 마음에 들지 않는 그림이 있는 캔버스를 덧칠해 재사용할 수 있어요. 먼저 붓 자국이 두껍게 남아 있는 그림이라면, 사포로 그림을 문질러 표면을 살짝 정리해 주세요. 그리고 그 위에 젯소를 백붓으로 쓱쓱 발라 줍니다. 마르고 칠하고를 서너 번 반복하면 캔버스가 점점 하얗게 변할 거예요. 자, 이제 새로운 마음으로 다시 그리면 되겠죠?

물감이 너무 빨리 말라 그러데이션을 하기가 어려워요.

아름다운 그러데이션은 속도가 생명이라고 할 수 있어요! 첫째 번 색을 이미 칠한 뒤에 다음 색을 준비하려면 처음 칠한 색이 금방 말라 버릴 수 있어요. 그러데이션에 사용할 색을 미리 팔레트에 전부 짜 두고 집중하여 색을 부지런히 칠해 주세요.

아크릴 물감의 건조 속도를 늦춰 주는 보조제를 사용해도 좋아요. '리타더(지연제)'라고 하는데요, 물감의 10% 정도의 양을 물감에 섞어 두면 좀 더 천천히 편하게 그릴 수 있습니다.

세필을 사용해도 얇은 선을 그리기가 너무 어려워요.

손에 힘을 빼고 그리는 연습을 많이 해 보세요. 점점 수월해질 거예요.

그래도 너무 어렵다면, 다른 재료를 대신 사용해 볼까요? 별이나 달을 작게 그리기 어렵다면 문구점에서 파는 흰색 젤펜 또는 흰색 마카를 사용해도 좋아요. 아주 작은 실루엣의 나무나 전봇대를 그릴 때에는 검은색 네임펜을 사용해 보세요!

아크릴 **색상표**(쉴드 에픽 아크릴 물감 24색)

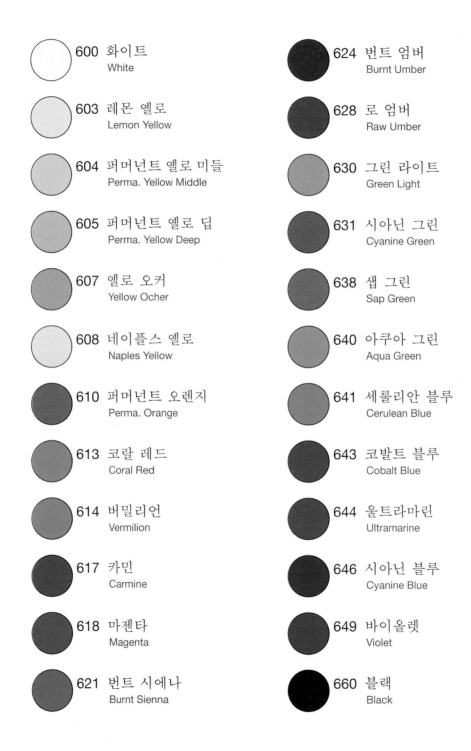

600 화이트
White

603 레몬 옐로
Lemon Yellow

604 퍼머넌트 옐로 미들
Perma. Yellow Middle

605 퍼머넌트 옐로 딥
Perma. Yellow Deep

607 옐로 오커
Yellow Ocher

608 네이플스 옐로
Naples Yellow

610 퍼머넌트 오렌지
Perma. Orange

613 코랄 레드
Coral Red

614 버밀리언
Vermilion

617 카민
Carmine

618 마젠타
Magenta

621 번트 시에나
Burnt Sienna

624 번트 엄버
Burnt Umber

628 로 엄버
Raw Umber

630 그린 라이트
Green Light

631 시아닌 그린
Cyanine Green

638 샙 그린
Sap Green

640 아쿠아 그린
Aqua Green

641 세룰리안 블루
Cerulean Blue

643 코발트 블루
Cobalt Blue

644 울트라마린
Ultramarine

646 시아닌 블루
Cyanine Blue

649 바이올렛
Violet

660 블랙
Black

준비운동

물의 양 조절하기

그림을 그리기 전에는 붓을 물에 충분히 적신 후, 수건에 닦아 물기를 없애 주세요. 이때 붓에 남아 있는 물의 양에 따라 다양한 질감의 표현이 가능합니다.

물을 거의 섞지 않으면 건조하지만 선명하게 표현됩니다.

물을 많이 섞으면 수채화처럼 투명한 느낌을 낼 수 있어요.

덧칠하기

흰색이 섞이지 않은 원색들은 한 번의 칠로는 선명하게 표현되지 않기도 합니다. 처음 칠했을 때 밑색이 보이거나 종이의 결이 보인다면 건조 후 덧칠을 반복하여 선명하게 표현합니다.

한 번 칠했을 때

건조 후 덧칠했을 때

입체적으로 표현하기

건조가 빠른 아크릴 물감의 특성을 이용해 색을 겹겹이 쌓아 올릴 수 있습니다. 붓에 물감을 가득 묻혀 꾸덕하게 칠해 건조한 후, 그 위에 또 물감을 쌓아 올리는 것을 반복해요. 이때 붓에 물기가 많으면 물감이 부드럽게 발리기 때문에, 입체적인 질감을 표현할 때에는 붓의 물기를 최대한 제거한 후 칠해 주세요.

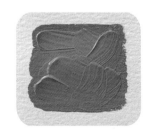

선 그리기

화홍 320 세필을 사용하여 다양한 굵기의 선을 그리는 연습을 해 볼까요?

▶ **점점 굵은 선을 그려 보세요.**
앞은 선을 그릴 때에는 붓을 쥔 손에 힘을
빼고 붓 끝으로 섬세하게 선을 긋습니다.
그리고 붓을 쥔 손에 힘을 주어 눌러 그려
두꺼운 선을 그어 줍니다.

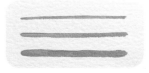

▶ **이번에는 필압의 강약을 조절하여 선을 그리는 연습을 해 볼까요?**
물결이나 구름 등을 자연스럽게 표현하기 위해 필압을 조절하는 연습
이 필요합니다. 손에 힘을 주었다 뺏다 조절하며 한 개의 선 안에서 다
양한 굵기를 표현해 보세요.

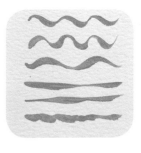

점 찍기

화홍 320 세필을 사용하여 다양한 크기의 점을 찍는 연습을 해 봅니다.
하늘의 별을 그리거나 작은 꽃, 나뭇잎 등을 그릴 때 자주 사용하는 기법이에요. 아주 작은 점을 찍어야
할 때에는 붓 전체에 물감을 묻히지 말고, 붓 끝에만 살짝 물감을 묻혀 찍는 것이 좋습니다.

점 찍는 연습을 충분히 한 후, 세필의 끝을 사용하여 섬세하게 달과
별도 그려 보세요.

색 섞기

책에서 조색을 할 때의 혼합 비율을 숫자로 표시했어요. 최대한 한 방울의 양을 일정하게 짤 수 있도록 합니다. 붓으로 물감을 섞었을 때의 색이 마음에 들지 않는다면, 물감을 더 섞어 비율을 조절하여 취향에 맞는 색을 만들어 보세요.

▶ 화이트3일 때

③ 화이트

▶ 화이트3, 코랄 레드1, 퍼머넌트 옐로 딥1의 배합

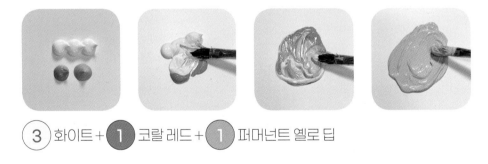

③ 화이트 + ① 코랄 레드 + ① 퍼머넌트 옐로 딥

▶ 화이트에 블랙 아주 조금의 배합

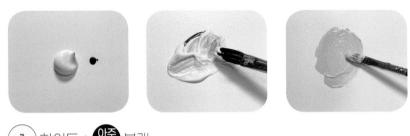

① 화이트 + 아주 조금 블랙

그러데이션 하기

그러데이션은 색채나 농담이 밝은 부분에서 어두운 부분으로 점차 옮겨지는 것으로, 농담법이라고도 합니다. 이 책에서 바탕을 부드럽게 채울 때 많이 사용하는 기법으로, 색과 색을 단계적으로 부드럽게 이어 줍니다. 아크릴 물감으로 그러데이션을 표현할 때는 빠르게 집중해서 물감을 펴 발라야 해요.

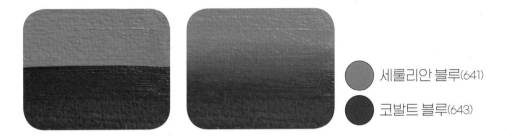

○ 세룰리안 블루(641)
● 코발트 블루(643)

1. 윗부분에 세룰리안 블루를 칠해 주세요. 먼저 칠한 하늘색이 마르기 전에 재빠르게 코발트 블루를 아래에 이어서 칠해 줍니다.
2. 붓을 깨끗이 씻은 후, 최대한 건조하게 만들어 색이 맞닿은 부분이 자연스럽게 섞이도록 좌우로 펴 발라 주세요. 이때 색이 맞닿은 부분에 물감 양이 너무 적어 투명해진다면, 두 가지 색을 1:1 비율로 섞어 중간 톤을 만들어 살짝 덧칠하면 좋습니다.

위와 같은 방법으로 코랄 레드(613), 퍼머넌트 오렌지(610)를 사용해 연습해 봅니다.

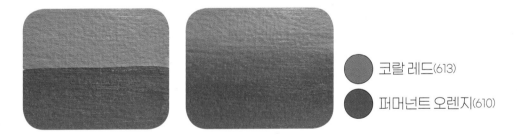

○ 코랄 레드(613)
● 퍼머넌트 오렌지(610)

이어서 다음 쪽부터는 본격적으로 아크릴화 그리기가 시작됩니다. 018쪽 워밍업 「레몬」 그리기 부터 천천히 순서대로 따라 그려 보세요. 예쁜 그림도 그리고 마음도 편안해지는 취미시간이 찾아올 거예요.

워·밍·업

레몬

⬤ 600 화이트
⬤ 603 레몬 옐로
⬤ 605 퍼머넌트 옐로 딥
⬤ 613 코랄 레드
⬤ 621 번트 시에나
⬤ 630 그린 라이트
⬤ 631 시아닌 그린

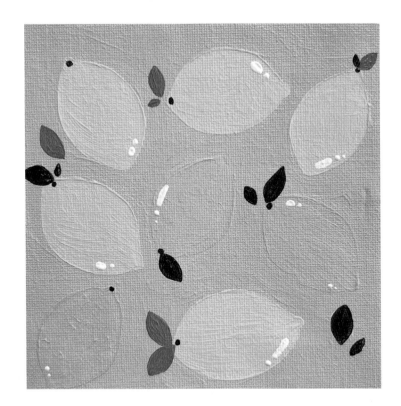

1 연한 분홍색을 만들어 바탕을 꼼꼼하게 칠해 주세요. 레몬을 그릴 자리를 제외하고 칠합니다.

2 두 가지 노란색으로 레몬을 칠해 줍니다.

⬤ 화이트 + 약간 코랄 레드

① 화이트 + ② 퍼머넌트 옐로 딥 / ⬤ 레몬 옐로

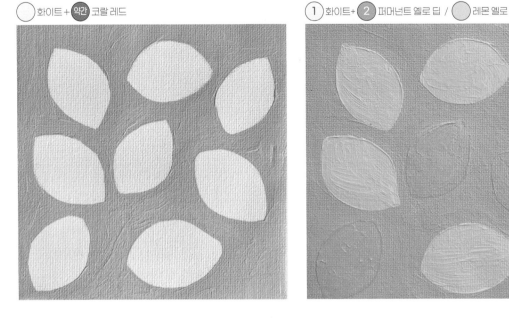

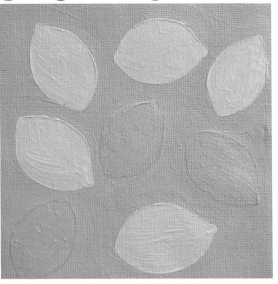

3 세필을 사용하여 레몬의 잎을 그려 주세요.

⬤ 그린 라이트

4 진한 색의 잎도 그려 줍니다.

⬤ 시아닌 그린

5 레몬 꼭지를 갈색으로 콕 찍어 표현하세요.

⬤ 번트 시에나

6 마지막으로 싱싱한 레몬의 반짝 빛나는 윤기를 표현해 완성합니다.

◯ 화이트

워·밍·업

체리

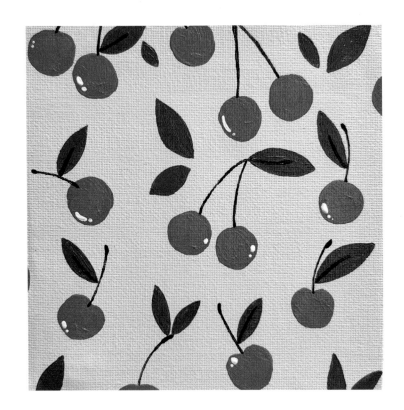

⚪ 600 화이트

🟠 610 퍼머넌트 오렌지

🔴 614 버밀리언

🟢 638 샙 그린

🔵 646 시아닌 블루

1 연한 하늘색을 만들어 바탕을 칠해 주세요.

⚪ 화이트 + 약간 시아닌 블루

2 동그라미와 둥근 하트 모양으로 체리 열매를 가득 그려 줍니다.

①화이트 + ① 퍼머넌트 오렌지 + ① 버밀리언

3 세필로 체리 꼭지를 가늘게 그려 주세요.

⬤ 샙 그린

4 체리의 길쭉한 잎을 그려 주세요.

①화이트 + ①샙 그린

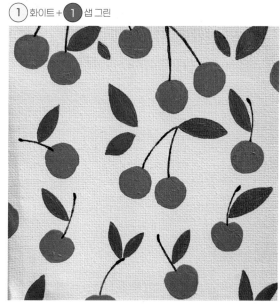

5 다음은 잎맥을 진하게 표현해 주세요.

⬤ 샙 그린

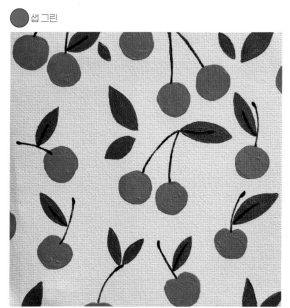

6 마지막으로 체리의 빛나는 윤기를 표현해 완성합니다.

◯화이트

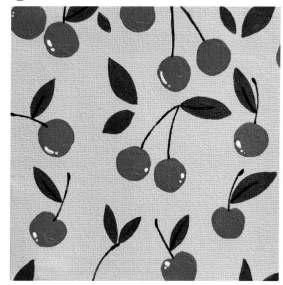

워·밍·업

키위

○ 600 화이트
● 605 퍼머넌트 옐로 딥
● 621 번트 시에나
● 630 그린 라이트
● 641 세룰리안 블루
● 660 블랙

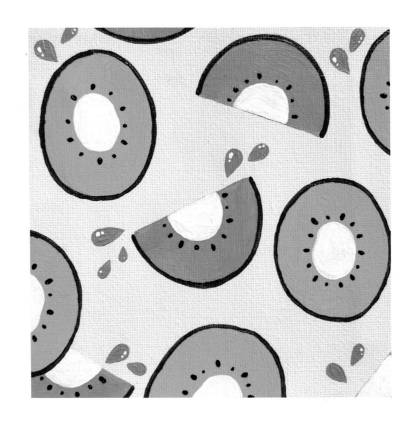

1 연한 노란색을 만들어 바탕을 칠해 주세요.

○ 화이트+ 약간 퍼머넌트 옐로 딥

2 타원형의 키위 단면을 꼼꼼하게 칠해 줍니다.

① 화이트+ ① 그린 라이트

3 조금 더 진한 색으로 반달 모양의 키위 단면을 그려 주세요.

4 키위 단면의 중앙에 흰 부분(화이트)을 그려 주세요. 이어서 세필을 사용하여 키위의 껍질(번트 시에나)을 얇게 표현합니다.

① 화이트 + ② 그린 라이트

○ 화이트 / ● 번트 시에나

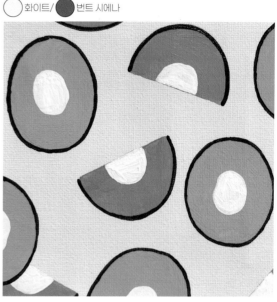

5 흰색 둘레에 키위의 씨(블랙)를 콕콕 찍어 표현하세요. 키위 사이에 싱그러운 물방울(세룰리안 블루)을 그려 줍니다.

8 마지막으로 물방울에 흰색으로 포인트를 주어 완성합니다.

● 블랙 / ○ 세룰리안 블루

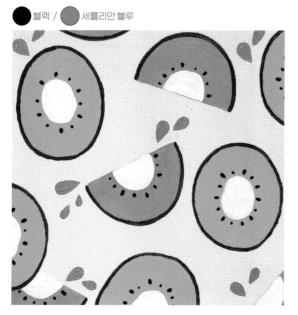

○ 화이트

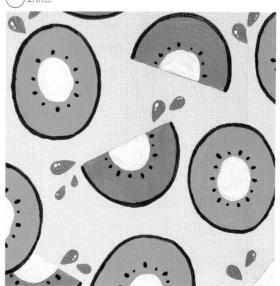

워·밍·업

물방울 페페

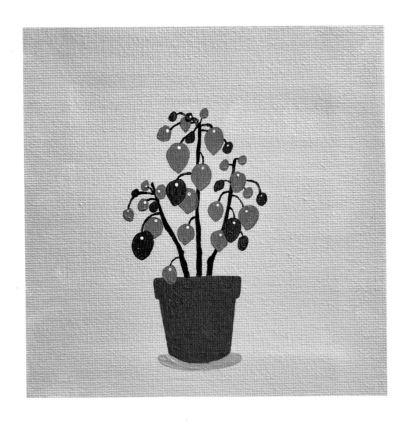

⚪ 600 화이트

🔴 621 번트 시에나

🟢 638 샙 그린

⚫ 660 블랙

1 차분한 분홍색을 만들어 바탕을 꼼꼼하게 칠해 주세요.

⚪화이트+ 약간 번트 시에나

2 세필로 화분(번트 시에나)을 그려 주세요. 이어서 물방울 페페의 튼튼한 줄기(번트 시에나 + 샙 그린)를 그려 줍니다.

🔴번트 시에나 / 1 번트 시에나 + 1 샙 그린

3 동글고 끝이 뾰족한 물방울 모양으로 초록 잎을 가득 그려 주세요. 크기의 변화를 주며 그립니다.

(1) 화이트 + 1 샙 그린

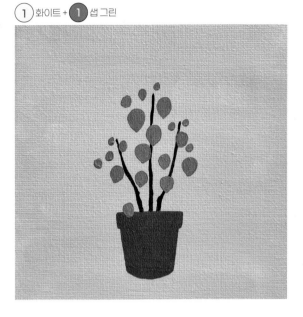

4 더 진한 색의 잎(샙 그린에 화이트 약간)도 그려 주세요. 그리고 가는 곡선(샙 그린)으로 잎과 줄기를 이어 주세요.

● 샙 그린 + 약간 화이트 / ● 샙 그린

5 잎과 줄기가 이어진 잎 부분에 흰 점을 콕 찍어 주세요.

○ 화이트

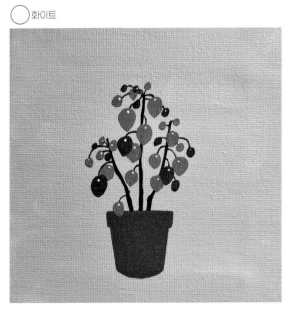

6 마지막으로 화분의 그림자를 그려 완성합니다.

○ 화이트 + 약간 블랙

워·밍·업

몬스테라

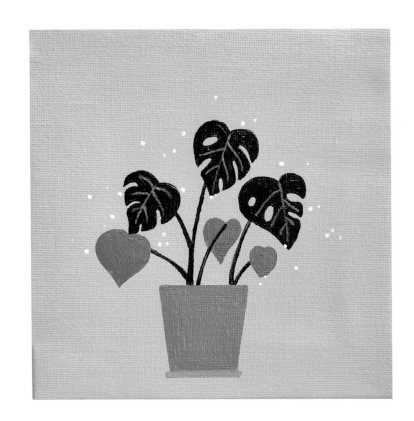

⬤ 600 화이트

⬤ 607 옐로 오커

⬤ 628 로 엄버

⬤ 638 샙 그린

⬤ 660 블랙

1 차분한 초록색을 만들어 바탕을 칠해 주세요.

⬤ 화이트+ 약간 샙 그린

2 화분을 그려 주세요.

⬤ 옐로 오커

3 몬스테라의 줄기를 부드러운 곡선으로 그려
 줍니다.

1 로 엄버 + **1** 샙 그린

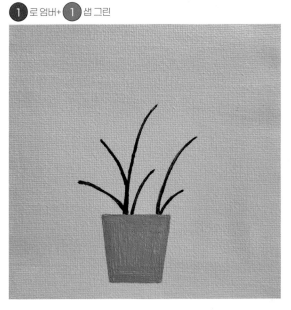

4 같은 색으로 찢어지고 구멍 난 모양의 몬스
 테라 잎을 그려 주세요.

1 로 엄버 + **1** 샙 그린

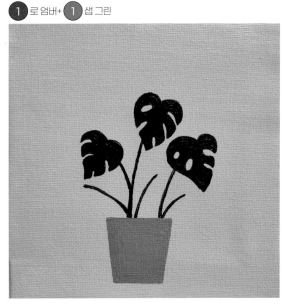

5 아랫부분에는 하트 모양의 작은 잎을 그려
 줍니다.

1 샙 그린 + **2** 화이트

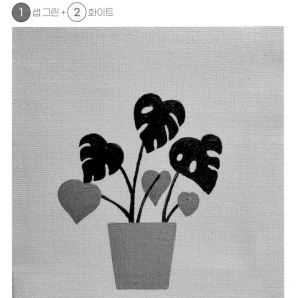

6 같은 색으로 찢어진 몬스테라 잎에 잎맥을
 그려 주세요.

1 샙 그린 + **2** 화이트

7 화분의 그림자를 그려 줍니다.

 화이트
+
약간 블랙

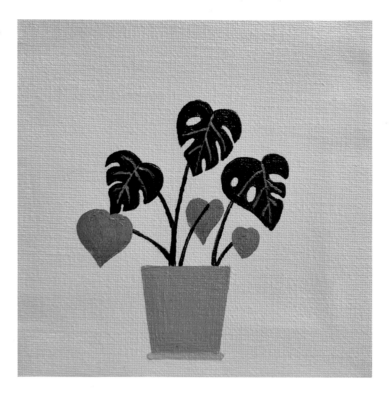

8 몬스테라 잎 주변에 반짝이는 효과로
점을 콕콕 찍어 완성합니다.

◯ 화이트

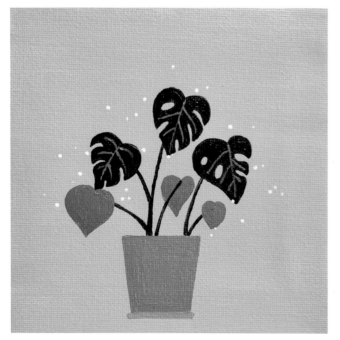

⬜ 600 화이트

🔘 610 퍼머넌트 오렌지

⚫ 628 로 엄버

🔘 631 시아닌 그린

🔘 638 샙 그린

⚫ 660 블랙

1 연한 주황색을 만들어 바탕(화이트에 퍼머넌트 오렌지 약간)을 칠해 주고, 이어서 화분(화이트 + 로 엄버)을 그려 주세요.

2 줄기(시아닌 그린 + 샙 그린)를 두 개 그리고, 야자 잎 (시아닌 그린 + 화이트)을 그려 주세요.

⬜ 화이트 + 약간 퍼머넌트 오렌지 / ① 화이트 + ● 로 엄버

① 시아닌 그린 + ① 샙 그린 / ① 시아닌 그린 + ① 화이트

3 밝은 야자 잎을 더 그려 줍니다.

● 샙 그린 + (약간) 화이트

4 가는 선으로 잎과 줄기를 이어 주세요.

● 샙 그린

5 야자 잎의 중앙에 흰 점을 콕 찍어 주세요.

○ 화이트

6 마지막으로 화분의 그림자를 그려 완성합니다.

1 화이트 + **1** 블랙

작은 캔버스 위의
풍경

———

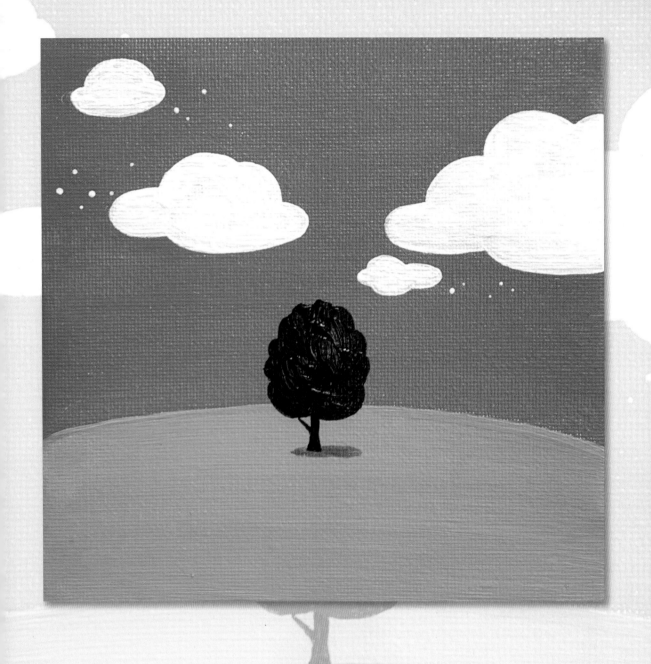

나홀로 나무

○ 600 화이트　　　● 624 번트 엄버　　　● 638 샙 그린

○ 605 퍼머넌트 옐로 딥　　　○ 630 그린 라이트　　　● 641 세룰리안 블루

1 넓은 백붓을 사용하여 캔버스의 윗부분 하늘을 짙은 파랑으로 칠해 주세요.

⬤ 세룰리안 블루

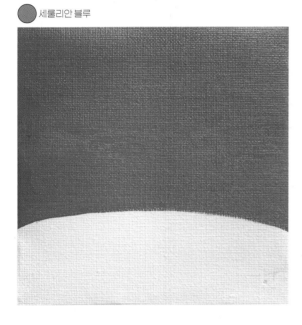

2 연두색을 만들어 캔버스 아랫부분의 언덕을 칠해 주세요.

①화이트+ ① 퍼머넌트 옐로 딥 + ① 그린 라이트

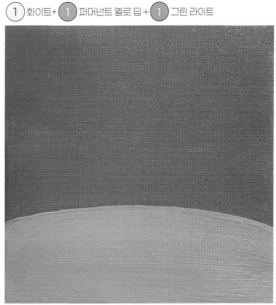

3 세필로 동그란 형태의 나무(샙 그린)를 그리고 아래 나무 기둥(번트 엄버)도 그려 줍니다.

⬤ 샙 그린 / ⬤ 번트 엄버

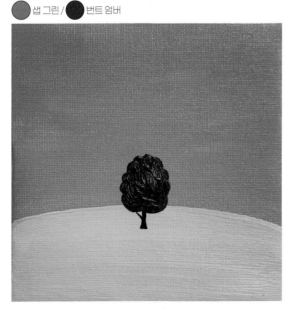

4 하늘의 흰 구름과 나무 그림자를 그려 완성합니다.

◯ 화이트

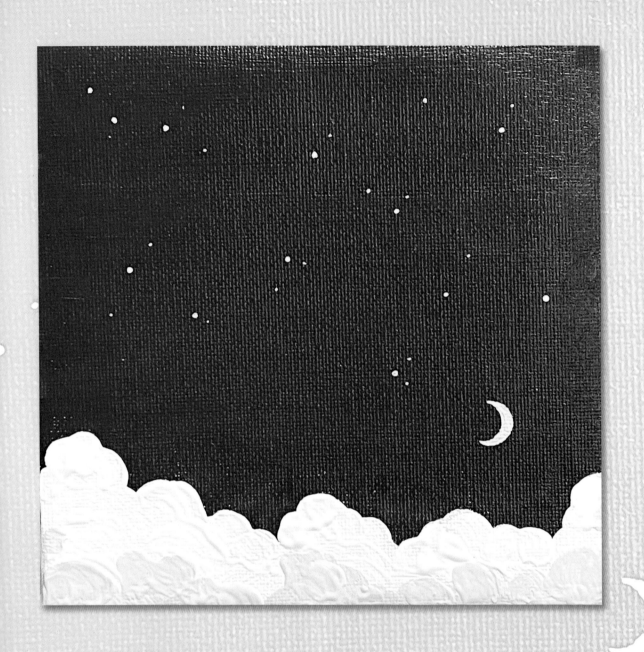

밤하늘 구름

⚪ 600 화이트　　　　🔵 646 시아닌 블루

🔘 605 퍼머넌트 옐로 딥　　⚫ 660 블랙

1 구름을 그릴 아래 공간을 비워 두고 백붓으로 하늘을 어두운 파란색으로 칠해 주세요.

2 붓에 흰색을 가득 얹어 구름을 표현해 주세요.

③ 시아닌 블루 + **①** 화이트 + **①** 블랙

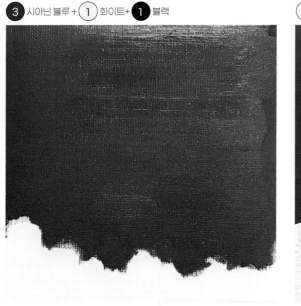

○ 화이트

3 하늘색을 만들어 구름 아랫부분을 칠해 입체감을 줍니다.

4 세필로 연노란색 달과 별을 그려 주세요.

○ 화이트 + **약간** 시아닌 블루

① 화이트 + **①** 퍼머넌트 옐로 딥

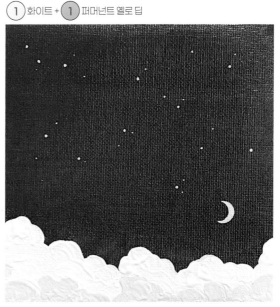

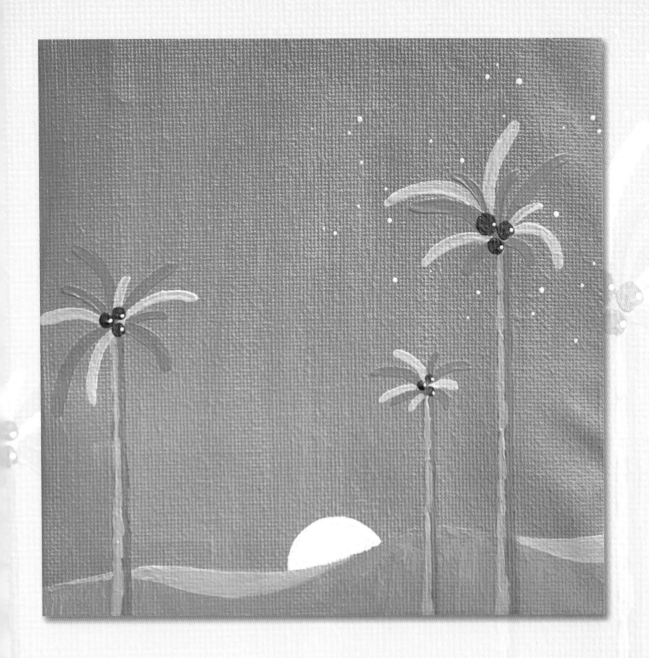

핑크빛 휴양지

1 넓은 백붓을 사용하여 캔버스를 분홍색으로 칠해 주세요.

① 화이트 + ① 코랄 레드 + 아주 조금 카민

2 세필로 황토색 야자수의 기둥을 그려 줍니다. 그리고 만들어 둔 황토색에 흰색을 좀 더 섞어 나무 기둥 왼쪽의 밝은 부분을 칠해 주세요.

① 화이트 + ① 옐로 오커 + ① 번트 엄버

↑ ↑ ↑ 흰색 더 섞기

3 야자수의 초록 잎을 그려 주세요.

① 화이트 + ① 시아닌 그린

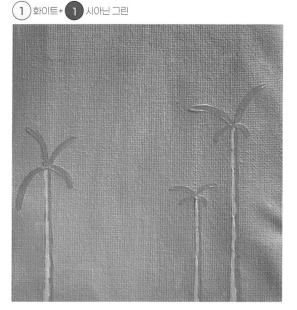

4 3번의 색에 흰색을 더 섞어 밝은 색의 잎을 그려 주세요.

3번의 색 + ◯ 화이트

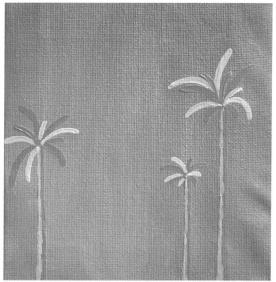

037

5 잎들 가운데 갈색으로 야자수의 열매를 동그랗게 그려 주세요.

① 옐로 오커 + ❶ 번트 엄버

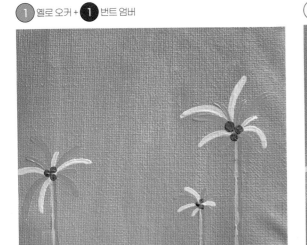

6 이제 멀리 보이는 산의 실루엣을 그립니다.

① 화이트 + ❶ 시아닌 그린

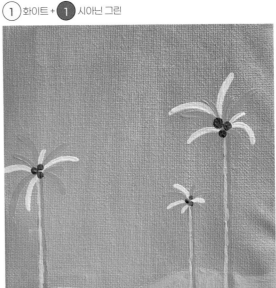

7 6번의 색에 흰색을 더 섞어 뒤편의 산을 그려 주세요.

6번의 색 + ◯ 화이트

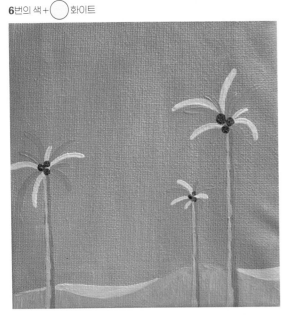

8 흰색으로 산 너머의 동그란 해를 그리고, 야자수 주위에 반짝이는 효과를 주어 완성합니다.

◯ 화이트

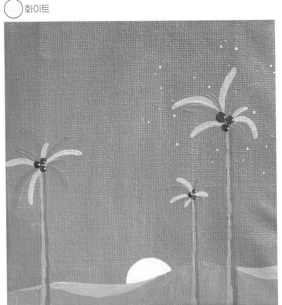

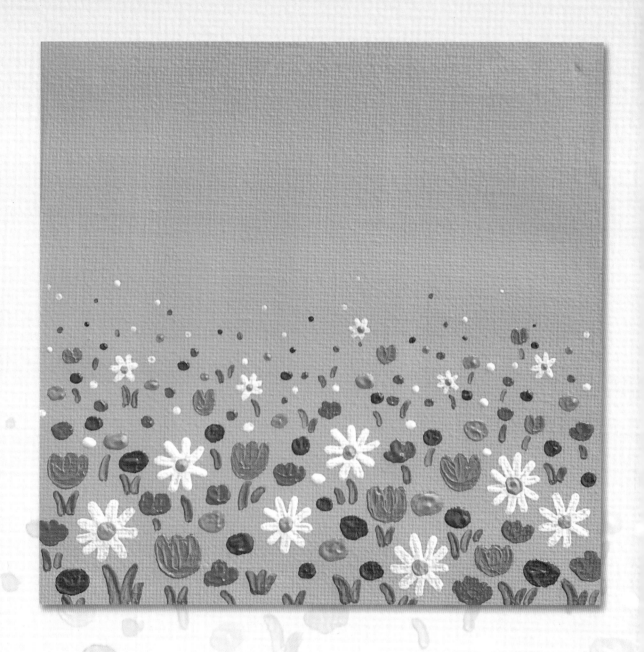

향기 가득 꽃밭

⚪ 600 화이트

🔵 605 퍼머넌트 옐로 딥

🔴 610 퍼머넌트 오렌지

🔴 613 코랄 레드

🟢 630 그린 라이트

🔵 641 세룰리안 블루

1 넓은 백붓을 사용하여 캔버스를 밝은 초록색
으로 칠해 주세요.

① 화이트 + ① 그린 라이트

2 세필로 하얀 데이지 꽃잎을 그려 주세요. 꽃
을 위로 올라갈수록 점점 작게 그려 원근감
을 표현해요.

○ 화이트

3 작은 튤립들도 그려 줍니다.

● 코랄 레드

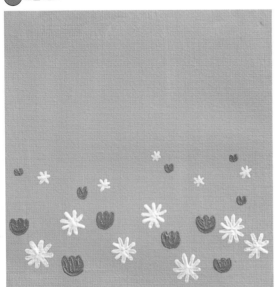

4 노란색으로 데이지 꽃의 가운데 꽃술을 콕
찍어 그려 주세요.

● 퍼머넌트 옐로 딥

5 같은 색으로 동그란 꽃들을 그려 주세요.

 퍼머넌트 옐로 딥

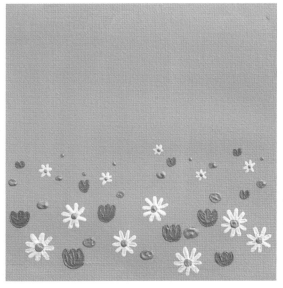

6 파란색과 주황색 꽃을 사이에 가득 채워 주세요.

세룰리안 블루 / 퍼머넌트 오렌지

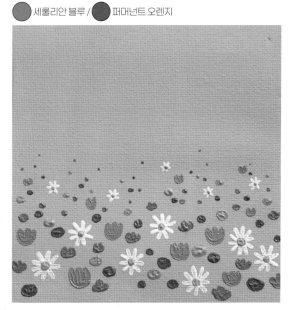

7 꽃 사이사이에 풀을 그려 줍니다. 위로 올라갈수록 작은 점으로 표현하세요.

그린 라이트

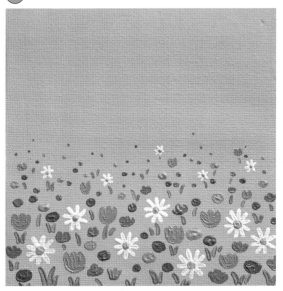

8 마지막으로 흰색의 작은 꽃들을 가득 콕콕 찍어 완성합니다.

화이트

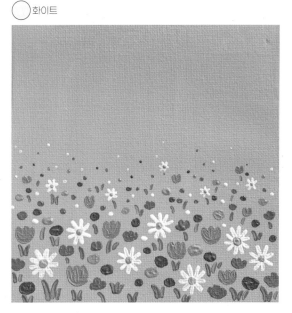

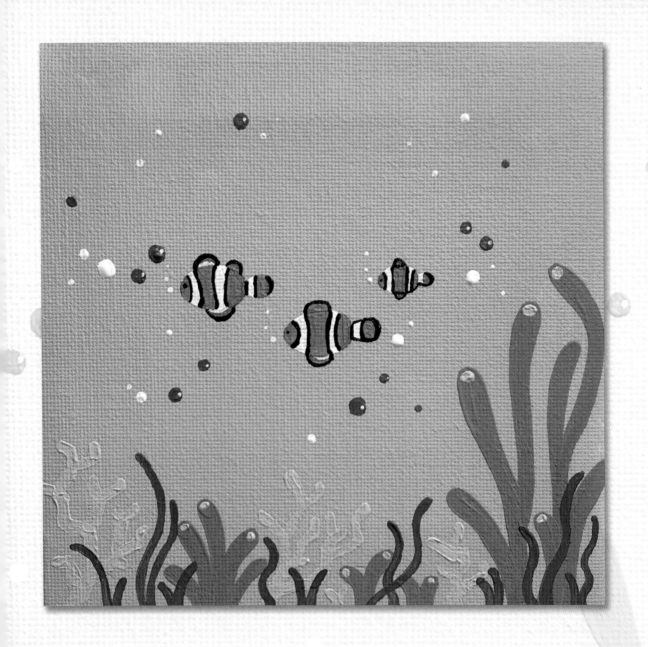

뽀글뽀글 물고기 가족

⬜ 600 화이트 🟩 640 아쿠아 그린 ⬛ 660 블랙

⬜ 608 네이플스 옐로 🟦 644 울트라마린

🟧 610 퍼머넌트 오렌지 🟣 649 바이올렛

1 넓은 백붓을 사용하여 캔버스를 바다색으로
칠해 주세요.

(2)화이트 + (1)아쿠아 그린

2 세필로 연보라색 해초를 그려 주세요.

(1)화이트 + (1)바이올렛

3 연노란색 산호들을 그려 주세요. 연보라색 해
초의 윗부분에도 콕 찍어 줍니다.

()네이플스 옐로

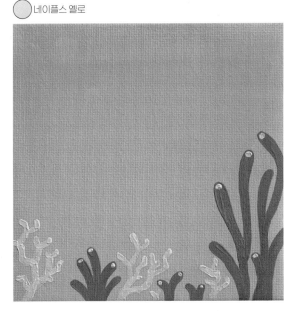

4 물결에 살랑이는 파란색 해초를 그려 주세요.

(1)아쿠아 그린 + (1)울트라마린

5 흰색으로 물고기를 세 마리 그려 주세요. 몸통을 동그랗게 먼저 칠하고 지느러미를 그려 줍니다.

◯ 화이트

6 주황색으로 물고기의 줄무늬를 그려 주세요.

⬤ 퍼머넌트 오렌지

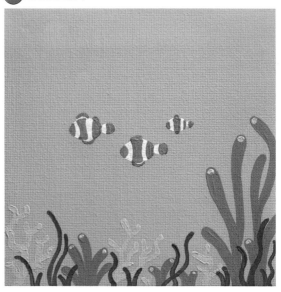

7 검정으로 아주 얇은 줄무늬를 그리고 눈을 콕 찍어 주세요.

⬤ 블랙

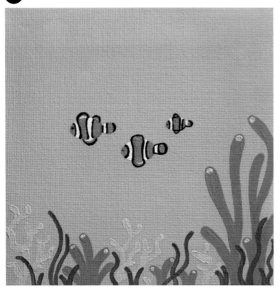

8 물고기 가족 주위에 뽀글뽀글 물방울을 가득 그려 완성합니다.

◯ 화이트 / ⬤ 울트라마린

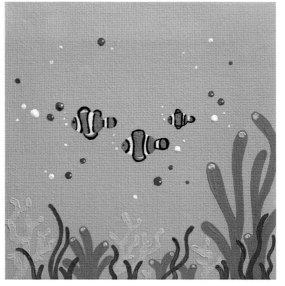

사계

봄·여름·가을·겨울

———

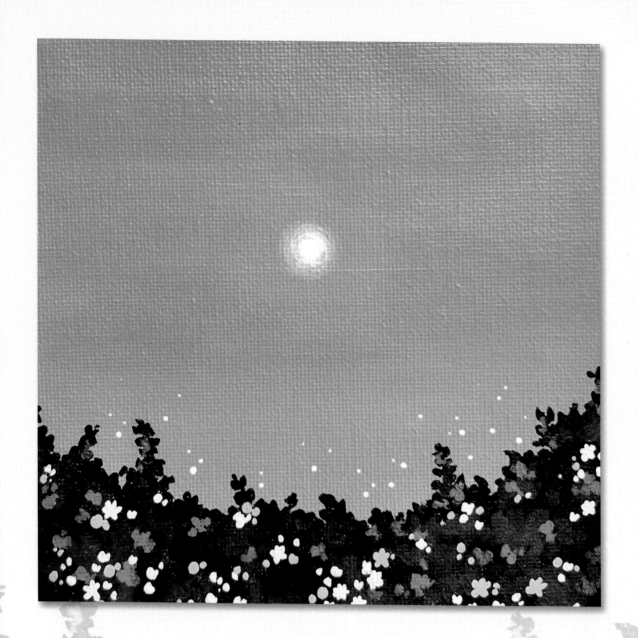

봄

핑크빛 하늘이 펼쳐진 수풀

- ⚪ 600 화이트
- 🔴 605 퍼머넌트 옐로 딥
- 🔴 618 마젠타
- 🟢 638 샙 그린
- ⚫ 660 블랙

1 선명한 분홍색을 만들어 백붓으로 바탕을 채워 줍니다.

③ 화이트 + ① 마젠타 + 조금 퍼머넌트 옐로 딥

2 가느다란 아크릴 붓으로 나무의 어두운 실루엣을 거칠게 대충 그려 주세요. 빈 곳이 있어도 괜찮습니다.

● 블랙

3 세필을 사용하여 나무의 윗부분을 섬세하게 표현해 줍니다.

● 블랙

4 나무의 밝은 부분을 군데군데 칠해 주세요.

● 샙 그린

5 포인트가 되는 밝은 나뭇잎을
세필로 그려 줍니다.

① 화이트
＋
② 샙 그린

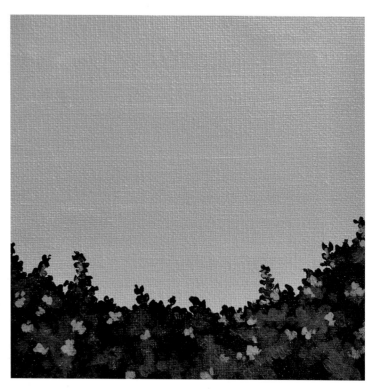

6 연분홍색을 만들어 작은 꽃들을 그려 주세요.

○ 화이트 ＋ **아주 조금** 마젠타

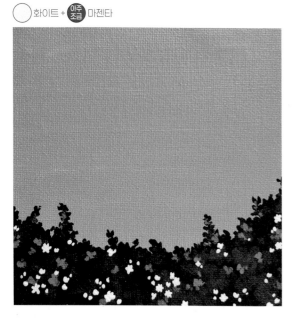

7 약간 진한 분홍색으로 꽃을 더 그려 줍니다.
(6번의 색에 붉은빛을 더 섞으세요.)

6번의 색 ＋ ● 마젠타

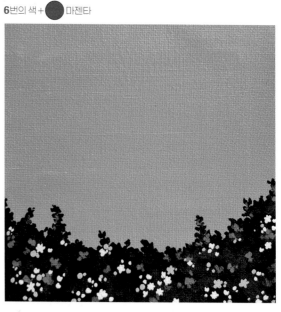

8 은은하게 빛나는 햇빛을 표현합니다. 선명하게 흰 동그라미를 그린 후 붓을 씻어 테두리를 풀어 주세요.

화이트

9 은은하게 표현된 빛의 중앙에 선명한 흰 동그라미를 그려 주세요.

○ 화이트

10 마지막으로 나무의 위 주변에 반짝이는 빛을 표현하여 완성합니다.

○ 화이트

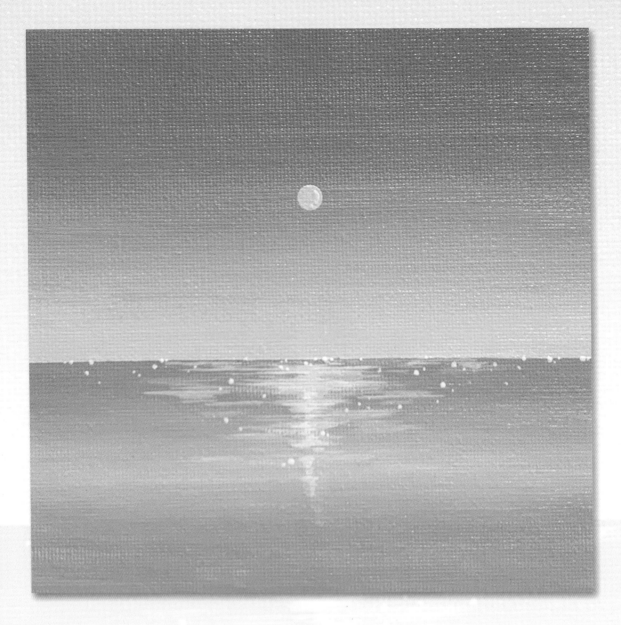

02
봄

파스텔톤 노을 바다

⬜ 600 화이트

🟠 610 퍼머넌트 오렌지

🟣 649 바이올렛

🟡 604 퍼머넌트 옐로 미들

🔴 614 버밀리언

1 수평선 부분에 마스킹 테이프를 붙이고, 백붓을 사용하여 주황빛의 하늘 윗부분을 칠해 주세요. 마스킹 테이프가 없다면 하늘과 바다의 경계를 천천히 조심스럽게 칠해도 괜찮습니다.

2 더 밝은 주황색을 만들어 이어서 칠해 줍니다. (1번의 색에 흰색을 더 섞으세요.)

① 화이트 + ① 퍼머넌트 오렌지

1번의 색 + ○ 화이트

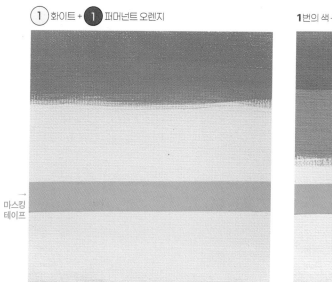

마스킹
테이프

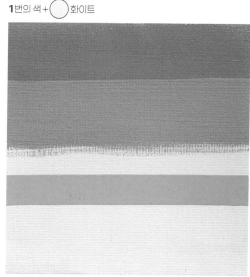

3 물감이 마르기 전에 두 가지 색을 자연스레 이어 주세요.

4 밝은 노란색으로 하늘 제일 아랫부분을 칠해 주세요.

② 화이트 + ① 퍼머넌트 옐로 미들

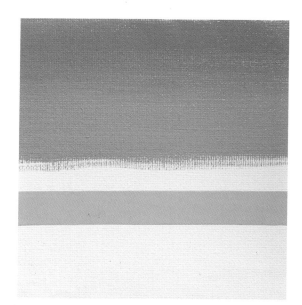

5 물감이 마르기 전에 두 가지 색을 자연스레 이어 주고, 마스킹 테이프를 떼어 주세요.

6 하늘에 칠한 색이 완전히 마른 후 하늘의 제일 아랫부분에 마스킹 테이프를 붙여 주세요. 그리
고 굵은 아크릴 붓으로 바다의 제일 윗부분을 칠해 줍니다.

③ 화이트 + ② 퍼머넌트 옐로 미들 + ① 퍼머넌트 오렌지

7 연한 분홍색으로 바다의 중간색을 칠하고(흰
색에 다홍색을 아주 소량 섞으세요.) 자연스럽게 그러데
이션합니다.

○ 화이트 + 아주 조금 버밀리언

8 연보라색으로 바다의 제일 아랫부분을 칠해
주세요. (흰색에 보라를 아주 소량 섞으세요.)

○ 화이트 + 아주 조금 바이올렛

9 물감이 마르기 전에 두 가지 색을 자연스레 이어 주세요.

10 연노란색으로 동그란 태양과 이에 비치는 바다의 밝은 물결을 표현합니다.

③ 화이트 + ① 퍼머넌트 옐로 미들

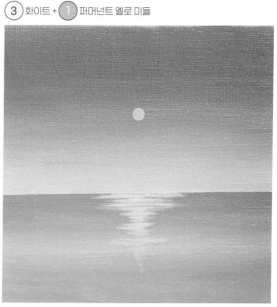

11 연노란색 물결의 중앙 부분에 밝은 흰 물결을 그리고 반짝이는 작은 점들을 찍어 주세요.

○ 화이트

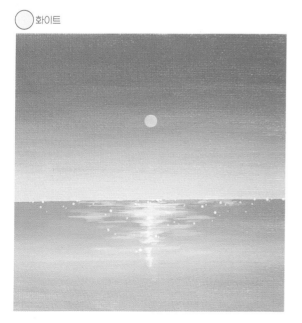

12 동그란 태양에도 하얗게 포인트를 주어 완성합니다.

○ 화이트

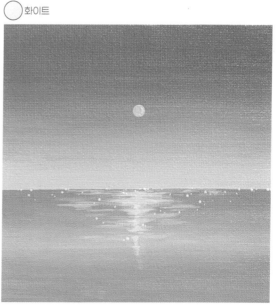

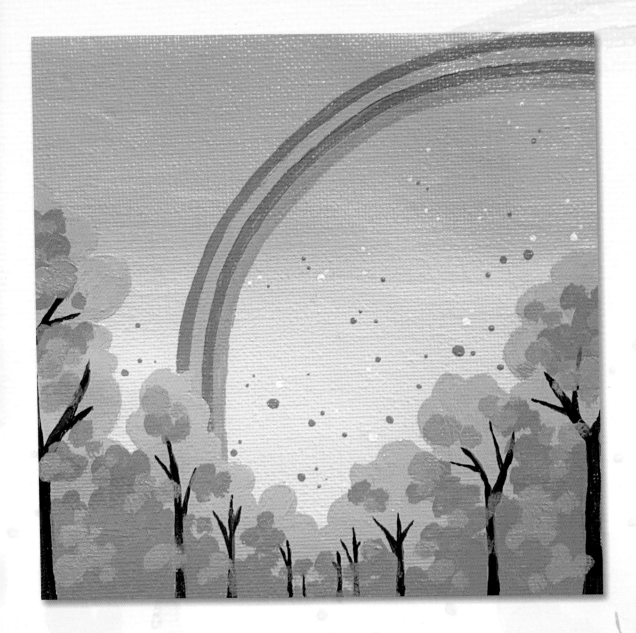

03
봄

무지개가 뜬 벚꽃 길

⚪ 600 화이트

⚪ 608 네이플스 옐로

🔴 613 코랄 레드

🔴 628 로 엄버

🟢 640 아쿠아 그린

🔵 641 세룰리안 블루

🔵 649 바이올렛

1 백붓을 사용하여 하늘의 윗 부분을 하늘색으로 칠해 주세요.

2 더 밝은 하늘색을 만들어 이어서 칠해 줍니다.

(1번의 색에 흰색을 더 섞으세요.)

3 물감이 마르기 전에 두 가지 하늘색의 중간색을 만들어 가운데 부분을 자연스레 이어 주세요.

④ 화이트 + ❶ 세룰리안 블루

1번의 색 + ◯ 화이트

1번 색 + 2번 색

4 중간 굵기의 아크릴 붓을 사용하여 연한 분홍색의 활짝 핀 벚꽃들을 칠해 주세요.

5 세필을 사용하여 벚꽃나무의 기둥과 가지를 그려 주세요.

③ 화이트 + ❶ 코랄 레드

⬤ 로 엄버

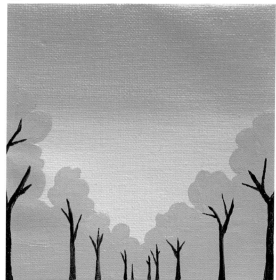

6 가느다란 아크릴 붓으로 벚꽃나무의 아랫부분을 진한 분홍색으로 동글동글하게 칠해 주세요.

 코랄 레드

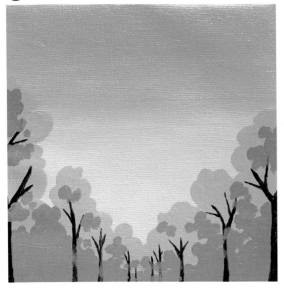

7 연한 분홍색과 진한 분홍색 사이에 중간 톤을 더해 더욱 풍성하게 표현합니다.

① 화이트 + ❶ 코랄 레드

8 세필을 사용하여 무지개의 첫째 색(코랄 레드)을 칠하고 나무 기둥의 밝은 부분(로 엄버 + 화이트)을 표현하세요.

● 코랄 레드↓

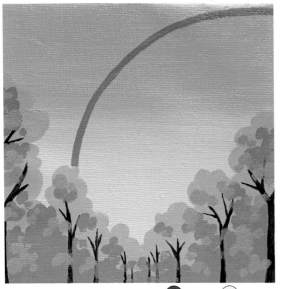

● 로 엄버 + ① 화이트 ↑

9 계속해서 무지개(노랑, 파랑)를 칠해 주세요.

○ 네이플스 옐로 / ● 아쿠아 그린

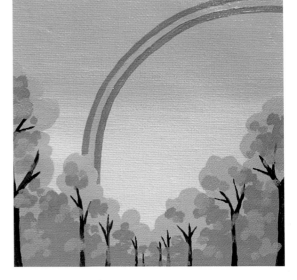

10 무지개의 마지막 색을 칠합니다.

11 세필을 사용하여 흩날리는 진한 벚꽃 잎을 콕콕 찍어 그려 주세요.

③ 화이트 + **1** 바이올렛

⬤ 코랄 레드

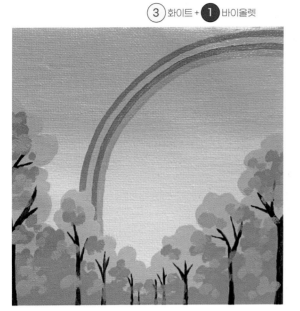

12 흩날리는 연한 벚꽃 잎을 콕콕 찍어 완성합니다.

◯ 화이트

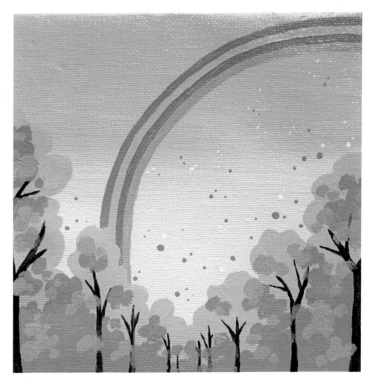

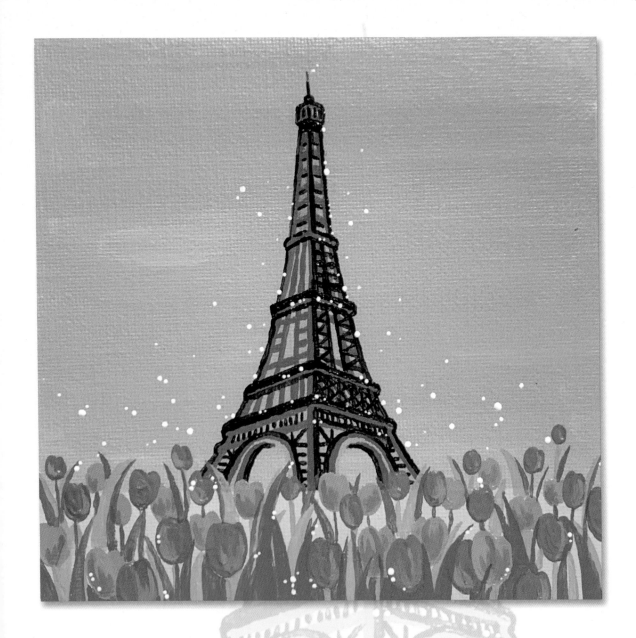

튤립 가득 에펠탑

○ 600 화이트 ● 621 번트 시에나 ● 641 세룰리안 블루

● 613 코랄 레드 ● 624 번트 엄버 ● 643 코발트 블루

● 614 버밀리언 ● 640 아쿠아 그린 ● 649 바이올렛

1 백붓을 사용하여 하늘을 한 톤으로 칠해 주세요.

2 중간 굵기의 아크릴 붓으로 민트색 잔디를 칠합니다.

3 세필로 에펠탑의 전체적인 바탕을 그려 주세요.

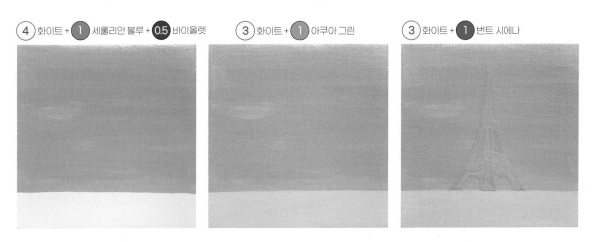

④ 화이트 + ❶ 세룰리안 블루 + 0.5 바이올렛

③ 화이트 + ❶ 아쿠아 그린

③ 화이트 + ❶ 번트 시에나

4 계속 세필을 사용하여 에펠탑의 뼈대 모양을 그려 주세요.

① 화이트 + ❶ 번트 시에나

5 진한 갈색으로 에펠탑의 구조를 섬세하게 표현합니다. 처음에는 약간 투명하게 그려질 수 있는데, 마르고 한 번 더 덧칠해서 그리면 선명하게 표현이 돼요.

⬤ 번트 엄버

부분 확대

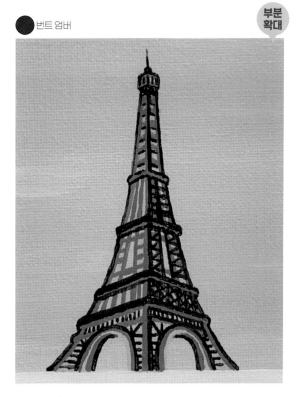

6 계속해서 세필을 사용하여 길쭉한 하트 모양
으로 밝은 붉은색의 튤립을 그려 주세요.

7 진한 붉은색의 튤립을 그려 줍니다. 물감을
붓으로 가득 떠서 꾸덕하게 표현해 보세요.

● 코랄 레드

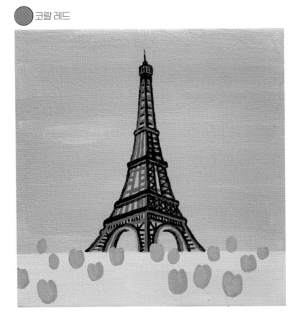

② 버밀리언 + ① 화이트

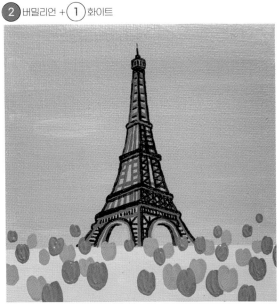

8 같은 색으로 밝은색 튤립에 꽃잎의 결을 살짝 묘사해 주세요.

② 버밀리언
+
① 화이트

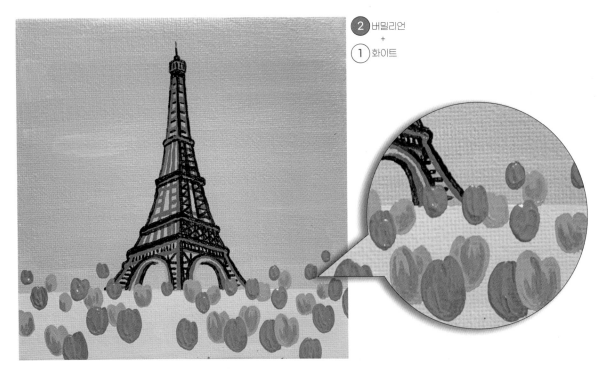

9 진한 색의 튤립에도 꽃잎의 결을 묘사합니다.

● 코랄 레드

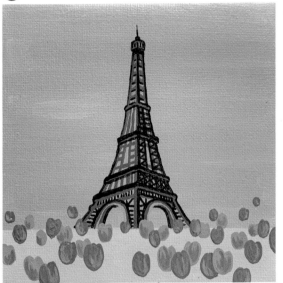

10 세필을 사용해서 튤립의 사이사이에 기다란 이파리들을 많이 그려 주세요.

① 화이트 + ① 아쿠아 그린

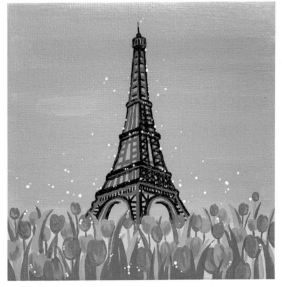

11 더 진한 색의 이파리들을 그려 줍니다.

② 아쿠아 그린 + ① 코발트 블루

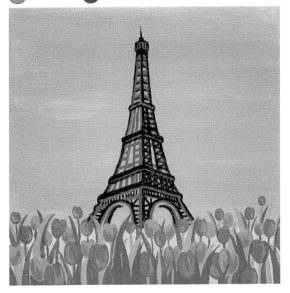

12 세필로 에펠탑 주변에 반짝이는 점들을 가득 찍어 완성합니다.

○ 화이트

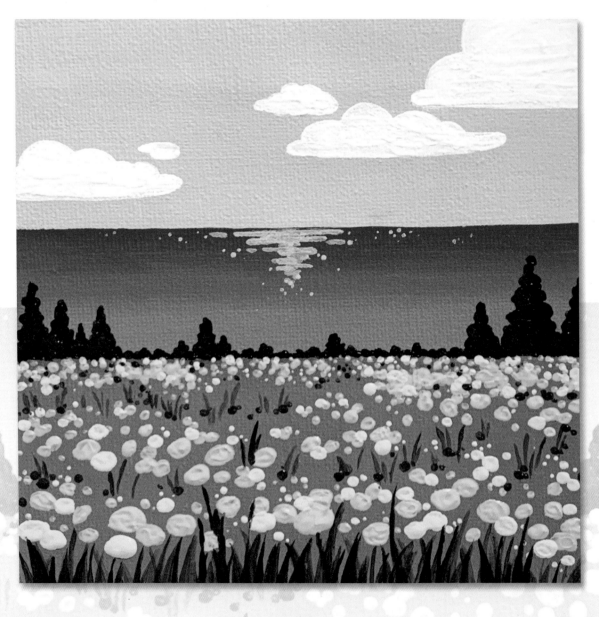

05
봄

제주의 노란 유채꽃밭

⃝ 600 화이트

⬤ 604 퍼머넌트 옐로 미들

⬤ 638 샙 그린

⬤ 641 세룰리안 블루

⬤ 643 코발트 블루

⬤ 660 블랙

1 중간 굵기의 아크릴 붓을 사용하여 하늘을 한 톤으로 칠해 주세요.

2 바다의 윗부분을 진한 파란색으로 칠해 주세요. 하늘과 바다의 경계를 깔끔하게 수평으로 표현합니다.

3 바다의 아랫부분을 파란색으로 칠해 주세요.

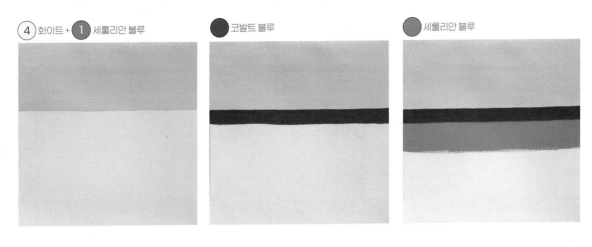

④ 화이트 + ① 세룰리안 블루 ● 코발트 블루 ● 세룰리안 블루

4 물감이 마르기 전에 두 가지 색을 자연스레 이어 주세요.

5 유채꽃밭의 풀을 한 톤으로 칠해 주세요.

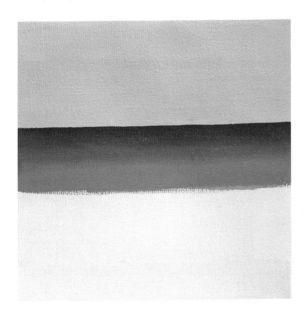

① 화이트 + ② 샙 그린

6 세필을 사용해서 멀리 보이는 나무를 그려 줍니다.

7 나무의 밝은 부분을 콕콕 찍어 표현하세요.

3 샙 그린 + **1** 블랙

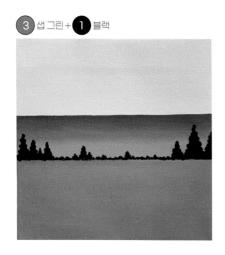

샙 그린

부분 확대

8 세필로 물감을 넉넉히 떠서 동그란 노란 꽃들을 꾸덕하게 표현하세요.

9 같은 방법으로 밝은 노란색의 꽃들을 꾸덕하게 표현하세요.

퍼머넌트 옐로 미들

1 화이트 + **1** 퍼머넌트 옐로 미들

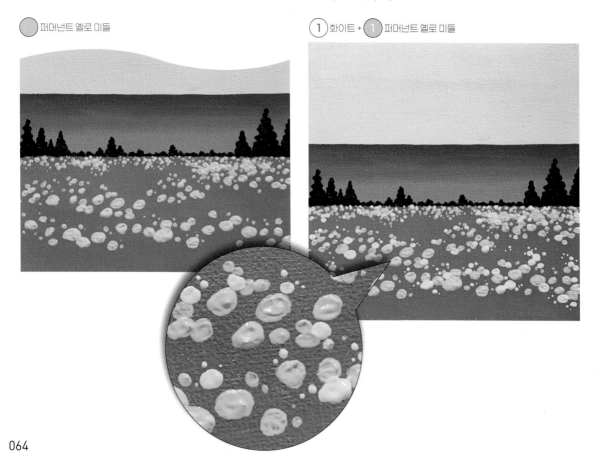

10 풀밭보다 약간 진한 색으로 그림 제일 아랫부분과 꽃밭 사이사이에 기다란
풀을 그리고, 더 진한 초록색을 만들어 제일 아랫부분의 어두운 풀을 그리
세요. 윗부분은 점을 콕콕 찍어 포인트를 주어도 좋습니다.

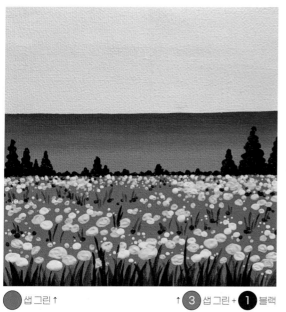

⬤ 샙 그린 ↑

↑ ③ 샙 그린 + ① 블랙

11 밝은 하늘색을 만들어 바다의 반짝이는 물
결을 그려 주세요.

② 화이트 + ① 세룰리안 블루

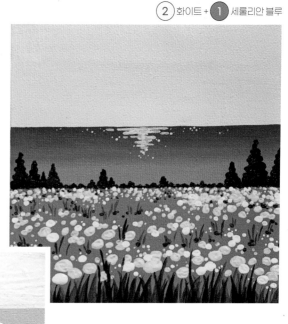

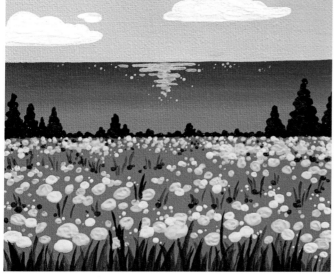

12 마지막으로 가느다란 아크릴 붓을
사용하여 하얀 구름을 그려 완성합
니다.

◯ 화이트

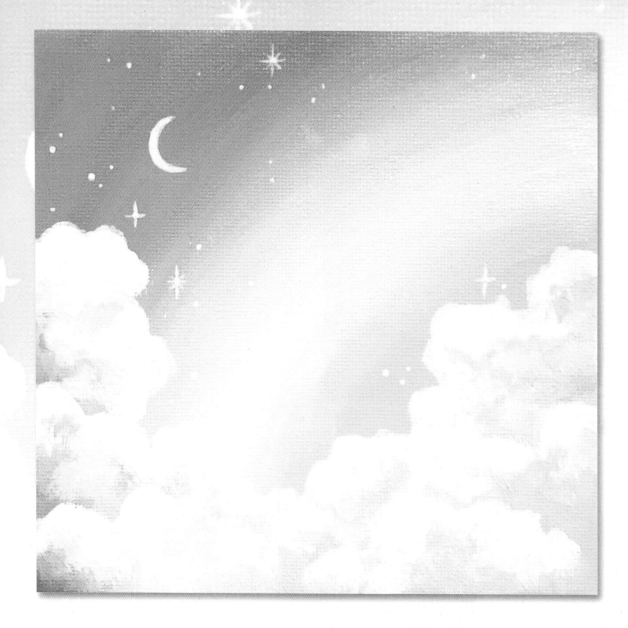

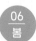
봄

딸기 바나나 구름

○ 600 화이트 ● 605 퍼머넌트 옐로 딥 ● 614 버밀리언

1 굵은 아크릴 붓을 사용하여 하늘의 왼쪽 모서리 부분을 칠해 주세요.

③ 화이트 + ❷ 버밀리언

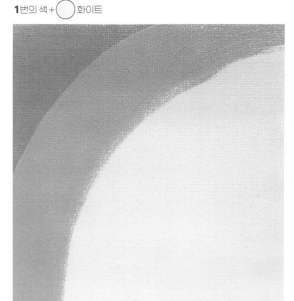

2 더 밝은 분홍색을 만들어 이어서 칠해 줍니다.

1번의 색 + ◯ 화이트

3 물감이 마르기 전에 두 가지 색의 중간색을 만들어 가운데 부분을 자연스레 이어 주세요.

1번의 색 + **2**번의 색

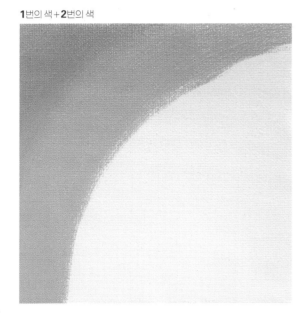

4 아주 밝은 분홍색을 만들어 이어서 칠해 줍니다. (흰색에 다홍빛을 아주 소량 섞으세요.)

◯ 화이트 + (아주 조금) 버밀리언

5 물감이 마르기 전에 두 가지 색을 자연스레 이어 주세요.

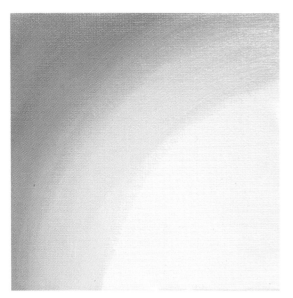

6 노란색으로 하늘의 오른쪽 아래 모서리 부분을 칠해 주세요.

②화이트 + ①퍼머넌트 옐로 딥

7 더 밝은 노란색을 만들어 바로 윗부분을 칠해 주세요.

6번의 색 + ◯화이트

8 물감이 마르기 전에 가운데 겹쳐진 색을 자연스레 이어 주세요.

9 중간 굵기의 아크릴 붓을 사용하여 흰 구름의 제일 밝은 윗부분을 표현해 주세요.

◯ 화이트

10 가느다란 아크릴 붓으로 왼쪽 분홍 구름의 진한 부분과 오른쪽 노란 구름의 진한 부분을 칠해 주세요.

↑ 왼쪽 분홍 구름 진하게　　　오른쪽 노란 구름의 진한 부분 ↑

③ 화이트 + ❶ 버밀리언　　　③ 화이트 + ❶ 퍼머넌트 옐로 딥

11 10번에서 만들어 둔 연분홍색과 연노란색에 흰색을 더 섞어 구름의 중간 톤을 칠해 주세요. 밝은색과 진한 색의 사이에 거친 터치들을 남겨 가며 칠해 줍니다.

10번의 색 + ◯ 화이트

12 11번에서 만든 아주 연한 분홍색으로 오른쪽 노란색 구름에 분홍빛을 약간 더해 주세요. 그리고 세필로 달과 별을 그려 완성합니다.

11번의 색 / ◯ 화이트

07
여름

파란 하늘과 녹음

◯ 600 화이트

⬤ 624 번트 엄버

⬤ 638 샙 그린

⬤ 641 세룰리안 블루

⬤ 660 블랙

1 백붓을 사용하여 파란색으로 캔버스의 모서리 부분을 칠해 주세요.

● 세룰리안 블루

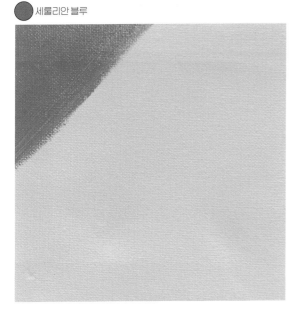

2 흰색을 섞어 이어서 칠해 주세요. 붓을 씻지 않고 섞어도 괜찮아요.

①세룰리안 블루 + ②화이트

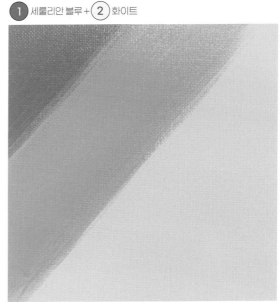

3 물감이 마르기 전에 두 가지 하늘 색의 중간 색을 만들어 가운데 부분을 자연스레 이어 주세요.

1번 색 + **2**번 색

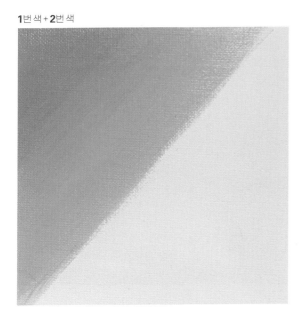

4 흰색을 많이 섞어 연한 하늘색을 만들어 이어서 칠해 주세요.

①세룰리안 블루 + ③화이트

5 물감이 마르기 전에 두 가지 하늘 색의 중간
　색을 만들어 가운데 부분을 자연스레 이어
　주세요.

2번 색 + **4**번 색

6 가느다란 아크릴 붓을 사용하여 나뭇잎을 그
　려 주세요.

2 샙그린 + **1** 화이트

7 같은 색으로 바람에 날리는 작은 나뭇잎들을
　그려 주세요.

6번의 색

8 나뭇잎의 어두운 부분을 표현합니다.

2 샙그린 + **1** 화이트 + **1** 번트 엄버

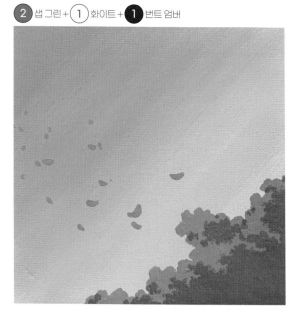

9 바람에 날리는 작은 나뭇잎에도 어두운 부분을 콕 찍어 그려 주세요.

8번의 색

10 바람에 흩날리는 흰 새털구름을 그려 주세요.

○화이트

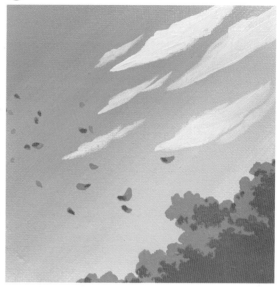

11 연한 하늘색을 만들어 붓의 터치를 사용하여 구름의 그림자를 표현하고, 크고 작은 구름들을 그려 주세요.

12 세필을 사용하여 전봇대를 그려 주면 완성입니다.

●블랙

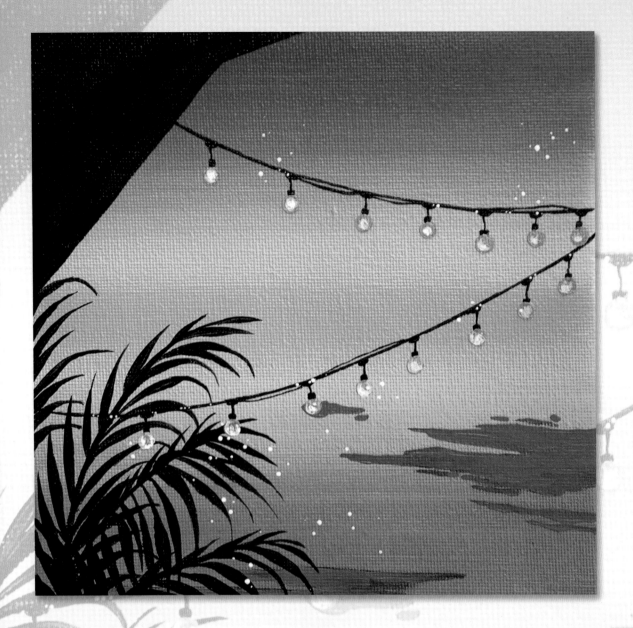

08
여름

휴양지의 노을

⚪ 600 화이트 🔴 613 코랄 레드 ⚫ 660 블랙

🟡 605 퍼머넌트 옐로 딥 🔵 644 울트라마린

🟠 610 퍼머넌트 오렌지 🔵 646 시아닌 블루

1 시원한 파란색을 만들어 백붓으로 하늘의 윗부분을 칠해 주세요.

①화이트 + ❶ 울트라마린 + ❶ 시아닌 블루

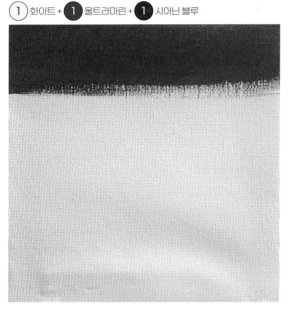

2 만들어진 **1**번의 색에 흰색을 더 섞어 연한 색을 만든 후 **빠르게 이어서** 칠해 주세요.

1번의 색 + ◯ 화이트

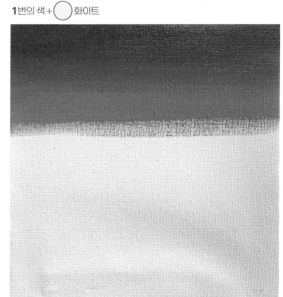

3 만들어진 **2**번의 색에 흰색을 더 섞어 빠르게 이어서 칠해 주세요.

2번의 색 + ◯ 화이트

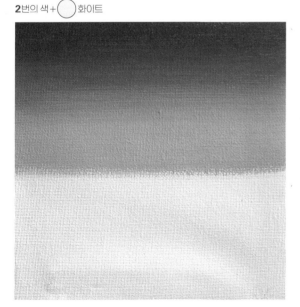

4 연분홍색을 만들어 밝은색의 노을을 이어서 칠해 줍니다.

①화이트 + ❶ 코랄 레드

5 주황빛 노을을 이어서 칠해 줍니다.

② 퍼머넌트 옐로 딥 + **①** 코랄 레드

6 마지막으로 선명한 붉은빛의 노을을 이어서 칠해 주세요.

② 퍼머넌트 옐로 딥 + **①** 퍼머넌트 오렌지

7 세필을 사용하여 흘러가는 구름을 그려 주세요.

① 화이트 + **①** 시아닌 블루

8 역광으로 어둡게 보이는 지붕을 넓게 칠해 줍니다.

● 블랙

9 세필을 사용하여 야자수 잎을 그려 주세요. 중심이 되는 줄기를 길게 그리고 양옆에 가느다란 잎을 붙여 그려 줍니다.

● 블랙

10 계속해서 세필을 사용하여 소켓이 달려 있는 전깃줄을 가늘게 그려 주세요.

● 블랙

11 작고 동그랗게 노란 전구를 그려 주세요.

① 퍼머넌트 옐로 딥 + ① 코랄 레드

12 마지막으로 노란 조명의 밝게 빛나는 부분과 주위에 반짝이는 포인트를 콕콕 찍어 완성합니다.

○ 화이트

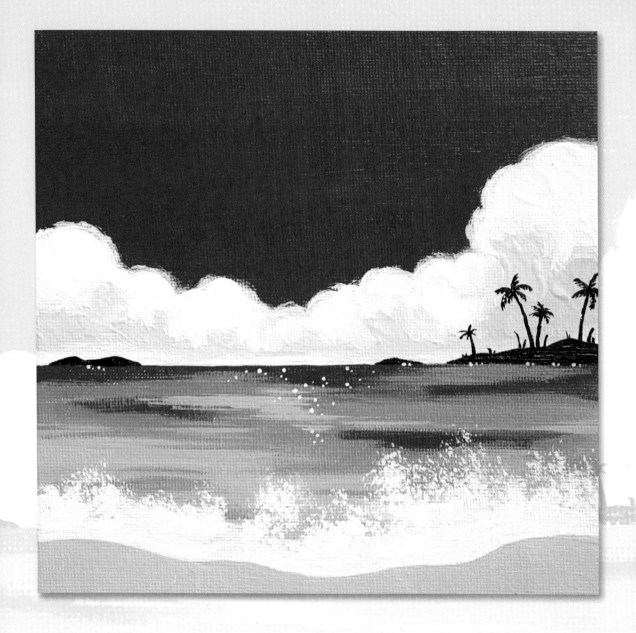

여름

여름 바닷가

- ⚪ 600 화이트
- ⚪ 608 네이플스 옐로
- 🔘 640 아쿠아 그린
- 🔵 643 코발트 블루
- ⚫ 660 블랙

1 구름을 그릴 공간을 비워 두고 하늘을 파란 색으로 칠해 주세요.

● 코발트 블루

2 같은 색으로 바다의 수평선을 그린 뒤, 넓은 터치로 파란 물결을 표현해 줍니다.

● 코발트 블루

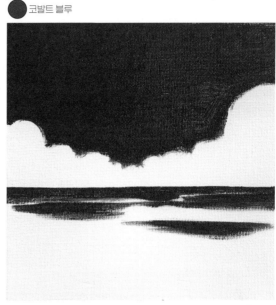

3 캔버스의 중간 부분을 가로 방향으로 칠하면 서 중간 톤의 물결을 표현하세요.

● 아쿠아 그린

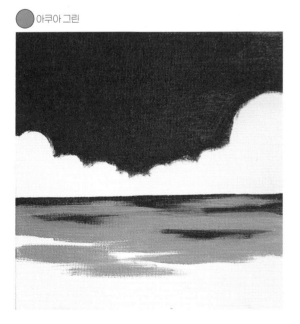

4 캔버스 아랫부분에 모래사장을 그릴 공간을 비 워 두고 바다의 제일 밝은 물결을 칠해 줍니다.

① 화이트 + ② 아쿠아 그린

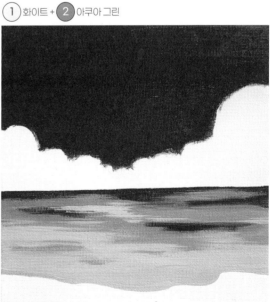

5 노란빛으로 아래 모래사장을 칠해 주세요.

◯ 네이플스 옐로

6 붓에 흰색 물감을 가득 얹어 뭉게구름을 표현해 주세요.

◯ 화이트

← 거친 붓터치

7 하늘색을 만들어 구름 아랫부분을 칠해 입체감을 줍니다.

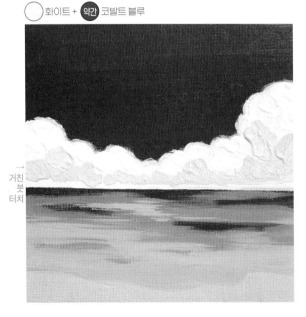

◯ 화이트 + 약간 코발트 블루

→ 거친 붓터치

8 물기를 없앤 건조한 붓으로 흰색과 하늘색의 경계를 살살 풀어 주세요.

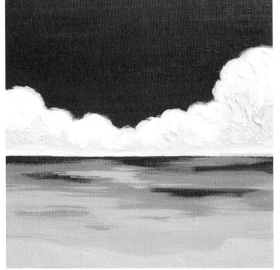

080

9 모래사장과 바다가 만나는 부분에 흰색 파도를 그려 주세요.

○화이트

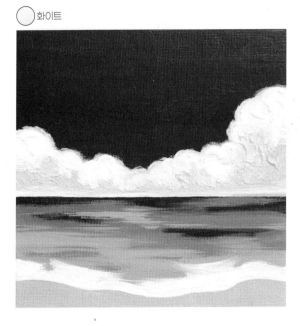

10 물기를 없앤 건조한 붓의 끝에 흰 물감을 묻히고, 수직으로 찍어 부서지는 파도를 표현합니다.

○화이트

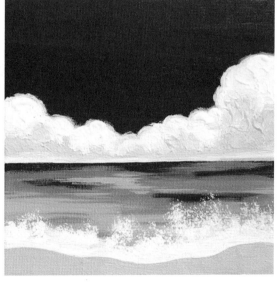

11 세필로 멀리 보이는 섬과 야자수의 검은 실루엣을 그려 주세요.

●블랙

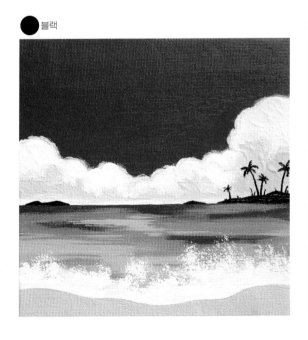

12 마지막으로 바다의 반짝이는 빛을 콕콕 찍어 완성합니다.

○화이트

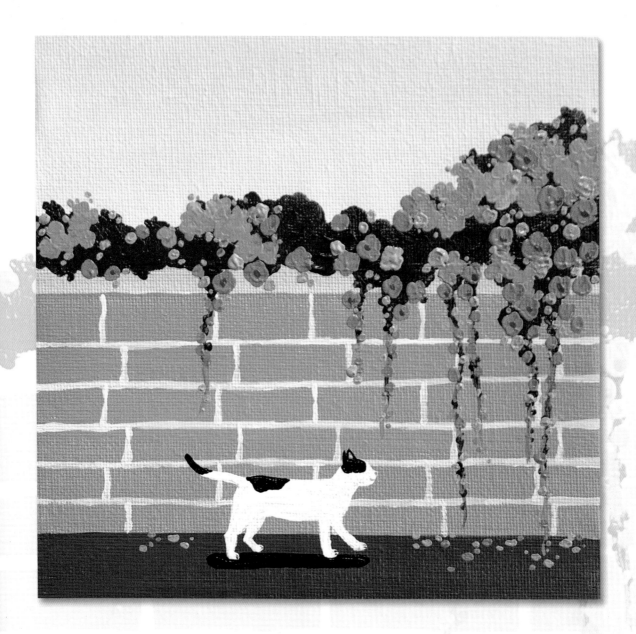

10
여름

능소화와 고양이

 600 화이트

 605 퍼머넌트 옐로 딥

 608 네이플스 옐로

 610 퍼머넌트 오렌지

 613 코랄 레드

 614 버밀리언

 628 로 엄버

 630 그린 라이트

 638 샙 그린

 641 세룰리안 블루

 660 블랙

1 회색으로 담의 윗부분을 그려 주세요.

2 따뜻한 황토색으로 담벼락을 넓게 칠해 줍니다.

3 갈색으로 땅을 칠해 주세요.

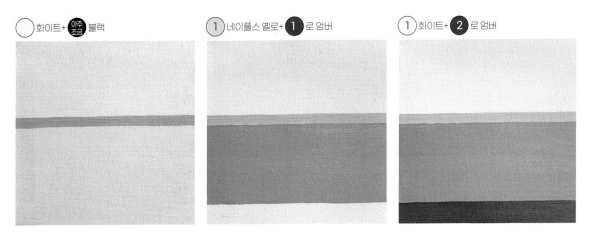

4 세필로 담벼락의 벽돌 무늬를 그려 주세요.

5 아주 연한 하늘색을 만들어 구름을 그릴 부분을 남기고 칠해 줍니다.

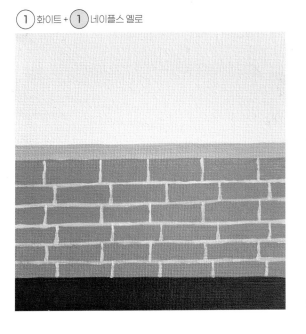
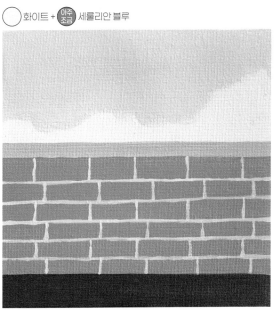

6 담 위에 능소화의 잎들을 가득 그려 주세요. 넓은 부분은 아크릴 붓으로, 가느다란 줄기는 세필을 사용합니다. 초록색이 마르고 한 번 더 덧칠해 선명하게 표현하면 좋아요.

7 세필을 사용하여 능소화의 밝은 잎들을 동글동글하게 그려 주세요.

⬤ 샙 그린

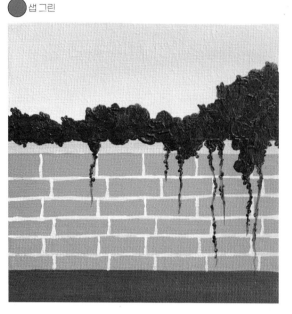

①화이트 + ①그린 라이트 + ①샙 그린

8 붓으로 물감을 가득 떠 질감이 느껴지도록 능소화 꽃송이를 그려 주세요. 크기의 변화를 줍니다.

9 8번과 같은 방법으로 능소화의 밝은 꽃송이를 그려 주세요.

①퍼머넌트 오렌지 + ②코랄 레드

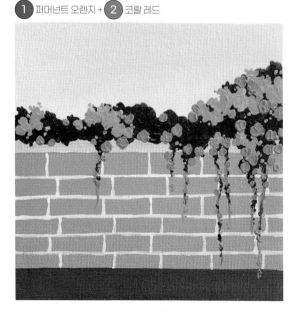

⬤ 코랄 레드

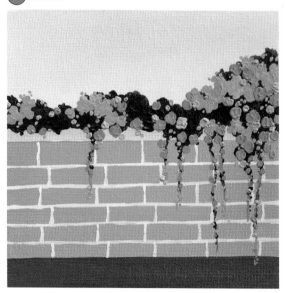

10 그려 둔 꽃송이의 가운데에 점을 콕 찍어 다홍색(버밀리언)과 노란색(퍼머넌트 옐로 딥) 꽃술을 표현해 주세요.

⬤ 버밀리언 / ◯ 퍼머넌트 옐로 딥

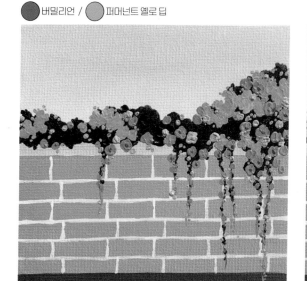

11 세필로 고양이(화이트)의 형태를 그려 주고, 그림자(로 엄버)를 그려 주세요.

◯ 화이트 / ⬤ 로 엄버

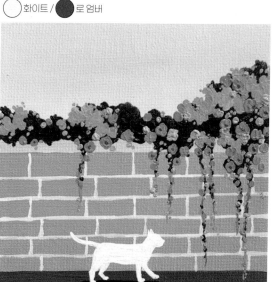

12 고양이의 까만 무늬(블랙)를 그리고, 귀·코·입(코랄 레드)을 그려 주세요. 그리고 능소화에 사용한 색들로 땅에 떨어진 꽃잎과 나뭇잎을 그려 완성합니다.

⬤ 블랙
 코랄 레드

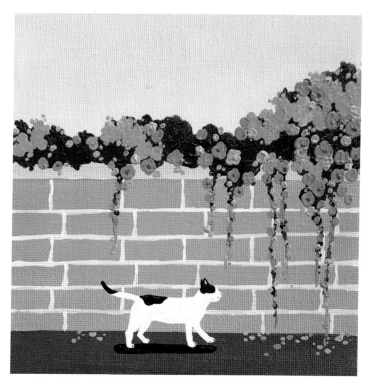

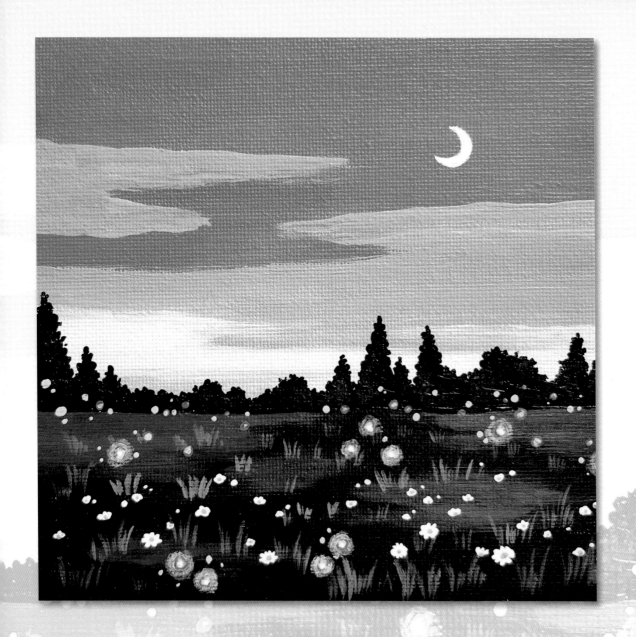

반딧불이 빛나는 여름밤

○ 600 화이트

○ 605 퍼머넌트 옐로 딥

● 610 퍼머넌트 오렌지

● 618 마젠타

● 631 시아닌 그린

● 638 샙 그린

● 649 바이올렛

● 660 블랙

1 보라색으로 하늘의 윗부분을 칠해 주세요.

(4) 화이트 + (1) 바이올렛 + (1) 마젠타

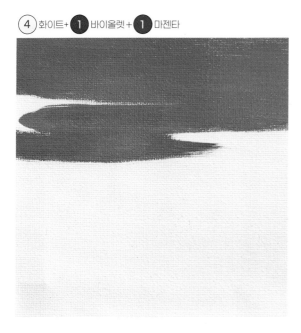

2 연보라색을 만들어 하늘의 중간 톤을 칠해 줍니다.(1번 색에 흰색을 더 섞으세요.) 자연스러운 무늬를 만들면서 칠해 주세요.

1번의 색 + () 화이트

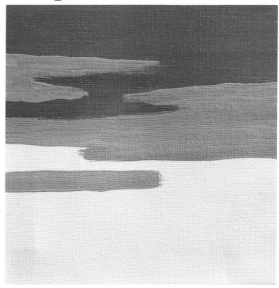

3 제일 밝은 보라색으로 하늘의 아랫부분을 칠해 주세요.(2번색에 흰색을 더 섞으세요.) 붓의 물기를 최대한 없애 중간 톤과 자연스럽게 이어지게 색을 섞어 줍니다.

2번의 색 + (약간) 화이트

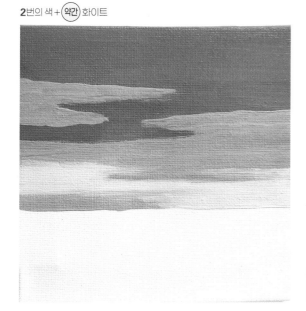

4 어두운 초록색으로 풀밭을 칠해 주세요.

(1) 시아닌 그린 + (1) 샙 그린 + (조금) 블랙

5 세필로 멀리 있는 나무의 형태를 거칠게 대충 스케치합니다.

 블랙

6 나무의 테두리를 콕콕 찍어 가며 섬세하게 표현하고 꼼꼼하게 칠해 주세요.

 블랙

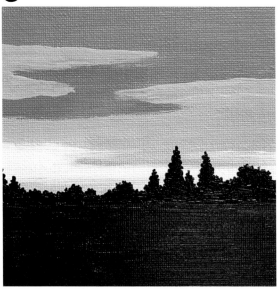

7 초록색으로 풀밭의 밝은 부분을 칠해 줍니다. 붓의 물기를 최대한 없애 건조하게 칠해 거친 느낌을 주세요.

 샙 그린 + 조금 화이트

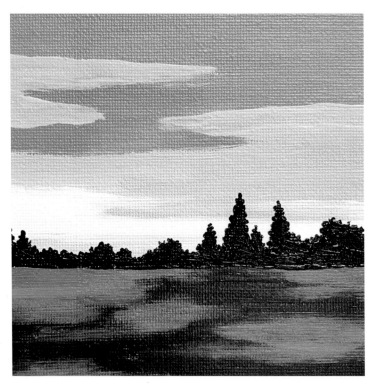

8 세필로 멀리 있는 나무의 밝은 부분을 콕콕 찍어 묘사합니다.

⬤ 샙 그린

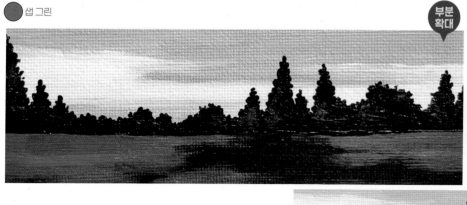

부분
확대

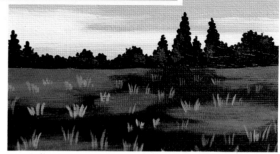

9 세필로 잔디를 표현해 주세요.

① 화이트 + ① 샙 그린

10 하얀 들꽃을 그려 주세요. 크기의 변화를 주어 그립니다.

◯ 화이트

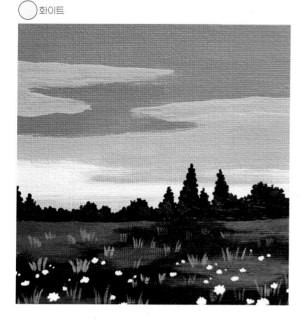

11 노란색으로 하얀 들꽃의 꽃술을 콕 찍어서 표현하세요.

⬤ 퍼머넌트 옐로 딥

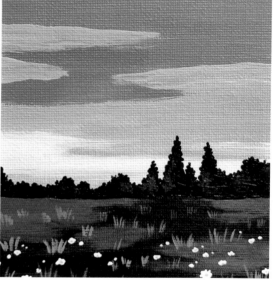

12 반딧불의 주황빛을 동그랗게 그려 주세요.

13 노란색을 묻힌 붓을 최대한 건조하게 만들어 주황색 주변을 칠해 은은한 불빛을 표현합니다.
멀리 보이는 선명한 노란빛도 콕콕 찍어서 표현하세요.

② 퍼머넌트 옐로 딥 + **①** 퍼머넌트 오렌지 **①** 퍼머넌트 옐로 딥 + **②** 화이트

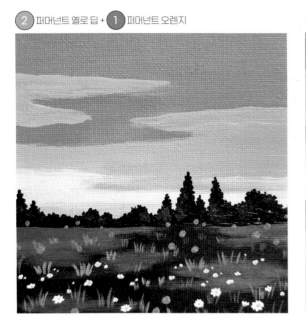 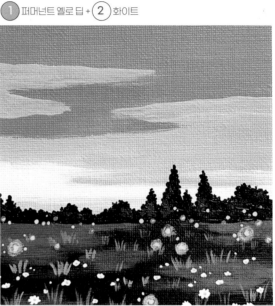

14 마지막으로 초승달을 그려 완성
합니다.

◯ 화이트

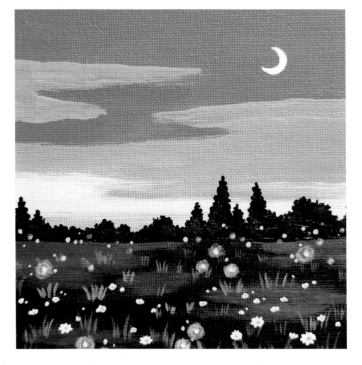

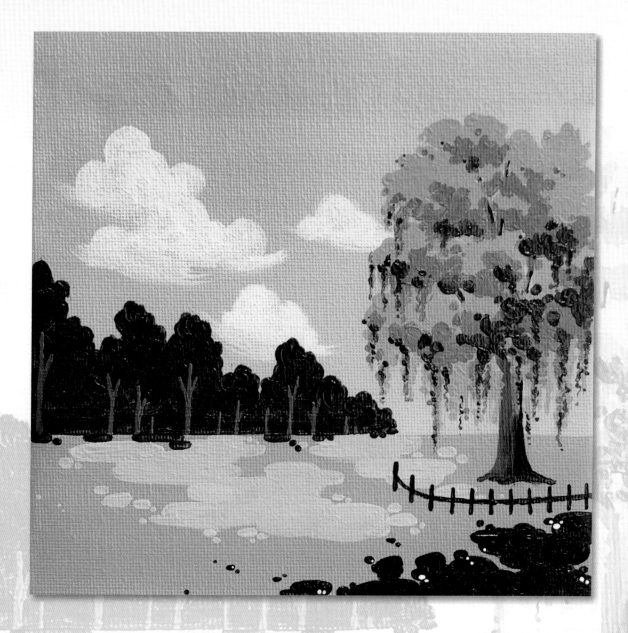

버드나무 공원

◯ 600 화이트 ● 624 번트 엄버 ● 641 세룰리안 블루

● 607 옐로 오커 ● 638 샙 그린

1 백붓을 사용하여 캔버스의 3분의 2 정도를 하늘색으로 칠해 주세요.

2 나머지 아랫부분은 초록색으로 칠해 줍니다.

③ 화이트 + ① 세룰리안 블루

① 화이트 + ① 샙 그린

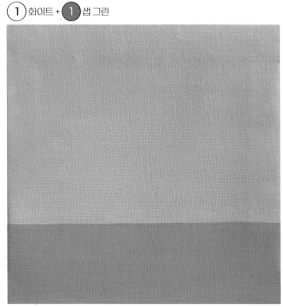

3 하늘에 구름을 그려 줍니다. 윗부분은 동글동글하게, 아랫부분은 좌우로 펼치며 흘러가는 느낌을 주세요.

4 세필을 사용하여 밝은색의 잔디를 타원형으로 그려 주어 촉촉한 잔디를 표현하세요.

○ 화이트 + 아주조금 세룰리안 블루

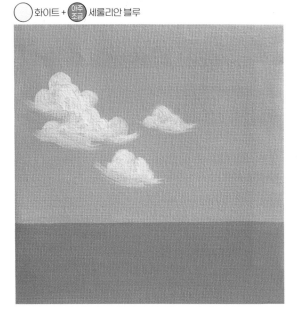

③ 화이트 + ① 샙 그린

5 세필로 멀리 보이는 진한 초록색의 나무들을 그려 주세요. 한 겹이 마르면 덧칠하여 선명하게 표현합니다.

 샙 그린

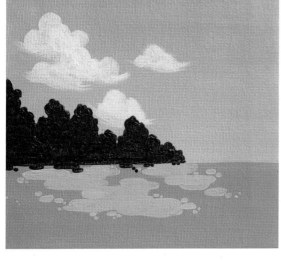

6 멀리 보이는 나무의 기둥을 그려 주세요.

1 옐로 오커 + 1 번트 엄버

부분 확대

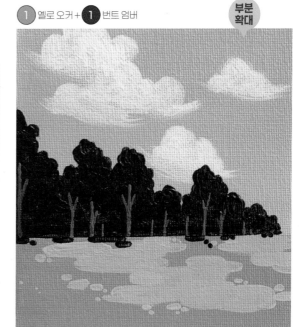

7 같은 색으로 버드나무의 기둥과 가지를 그려 주세요.

6번 색

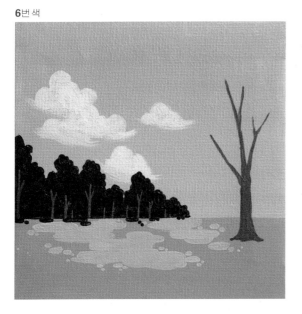

8 버드나무의 잎을 그려 줄 차례입니다. 아크릴 붓으로 넓은 부분을 먼저 칠한 후, 세필로 얇은 나뭇잎들을 추가로 그려 주세요.

1 화이트 + 1 샙 그린

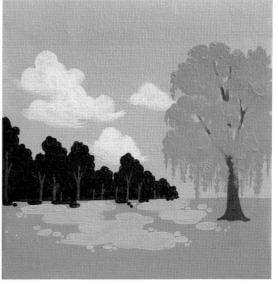

9 버드나무의 진한 잎을 그려 주세요. 세필을
 사용합니다.

① 화이트 + ② 섭 그린 부분 확대

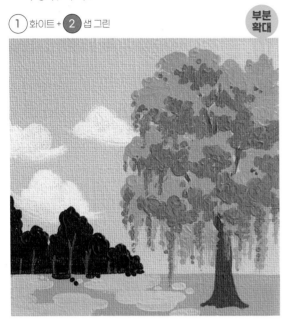

10 마지막으로 버드나무의 제일 어두운색 잎
 을 아랫부분 위주로 그려 주세요.

● 섭 그린 부분 확대

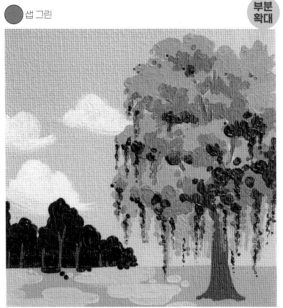

11 진한 갈색으로 버드나무 기둥의 오른쪽 어
 두운 부분을 칠하고, 울타리도 그려 주세요.

● 번트 엄버

12 마지막으로 버드나무 아래 잔디의 진한 부
 분을 타원형으로 녹갈색으로 그려 주고, 흰
 색으로 그 위 작은 포인트를 콕콕 주어 완성
 합니다.

① 번트 엄버 + ① 섭 그린 / ○ 화이트

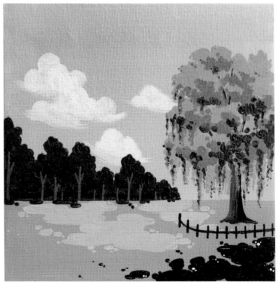

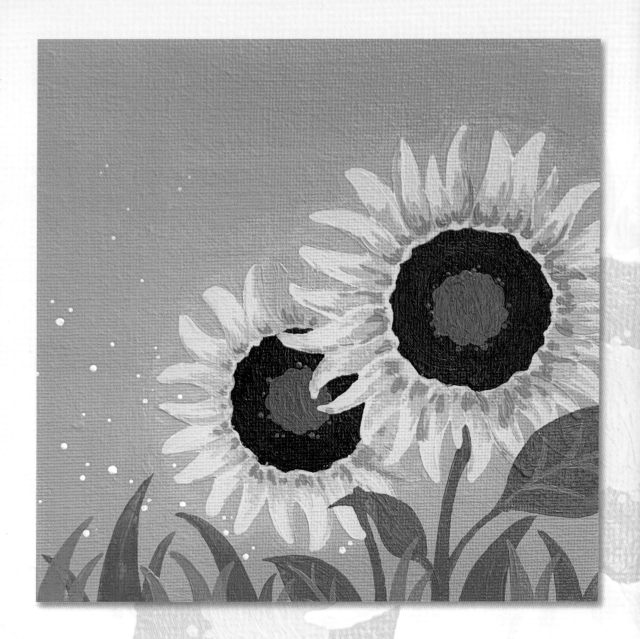

13
여름

활짝 핀 해바라기

⚪ 600 화이트

🔵 610 퍼머넌트 오렌지

⚫ 628 로 엄버

🔵 604 퍼머넌트 옐로 미들

🔵 631 시아닌 그린

🔵 640 아쿠아 그린

1 노란색으로 해바라기의 중심이 될 원을 두 번 그려 주세요. 세필을 사용합니다.

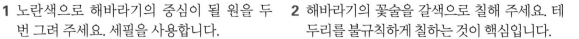 퍼머넌트 옐로 미들

2 해바라기의 꽃술을 갈색으로 칠해 주세요. 테두리를 불규칙하게 칠하는 것이 핵심입니다.

⬤ 로 엄버 + (아주조금) 화이트

3 오른쪽 큰 해바라기의 꽃잎을 빽빽하게 그려 주세요. 세필을 사용합니다.

① 화이트 + ① 퍼머넌트 옐로 미들

4 같은 색으로 왼쪽 작은 해바라기의 꽃잎을 그려 주세요. 큰 해바라기와 겹치는 부분은 제외하고 그려 줍니다.

3번 색

5 꽃잎이 겹치는 부분의 작은 해바라기 진한 꽃잎을 먼저 그려 주세요. 그리고 꽃잎들의 진한 부분을 묘사해 줍니다. 꽃술과 가까운 부분을 진하게 칠해 주세요.

6 꽃잎의 제일 진한 부분을 작게 묘사해 주세요. 꽃술과 가까운 부분입니다. (5번 색에 주황빛을 조금 더 섞으세요.)

① 화이트 + ① 퍼머넌트 옐로 미들 + 아주조금 퍼머넌트 오렌지

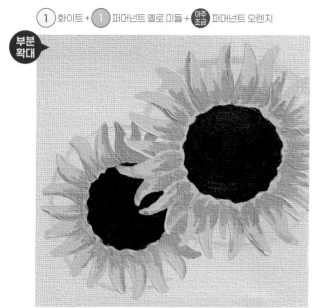

5번 색 + 조금 퍼머넌트 오렌지

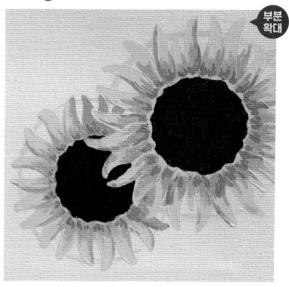

7 밝은 갈색으로 꽃술의 중앙을 표현합니다. 마찬가지로 테두리를 불규칙하게 칠해 주세요.

① 화이트 + ② 로 엄버

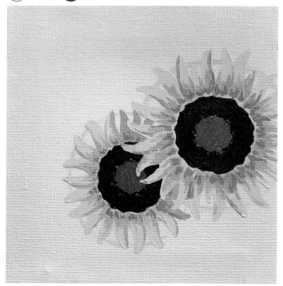

8 바탕을 곱고 진한 푸른빛으로 칠합니다. 꽃잎 사이사이의 좁은 부분은 세필을 사용하세요.

① 화이트 + ① 아쿠아 그린

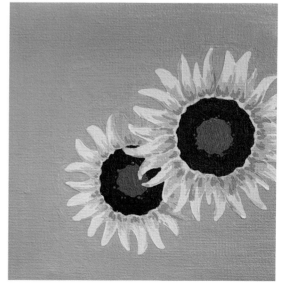

9 해바라기의 줄기를 그려 주세요.

1 시아닌 그린 + **1** 아쿠아 그린

10 같은 색으로 잎들과 풀을 그려 주세요.

9번 색

11 연한 초록색으로 작은 풀들과 잎맥을 그려
　　 줍니다.

아쿠아 그린 + 아주 조금 시아닌 그린

12 흰색으로 바탕에 포인트를 콕콕 주어 완성
　　 합니다.

○ 화이트

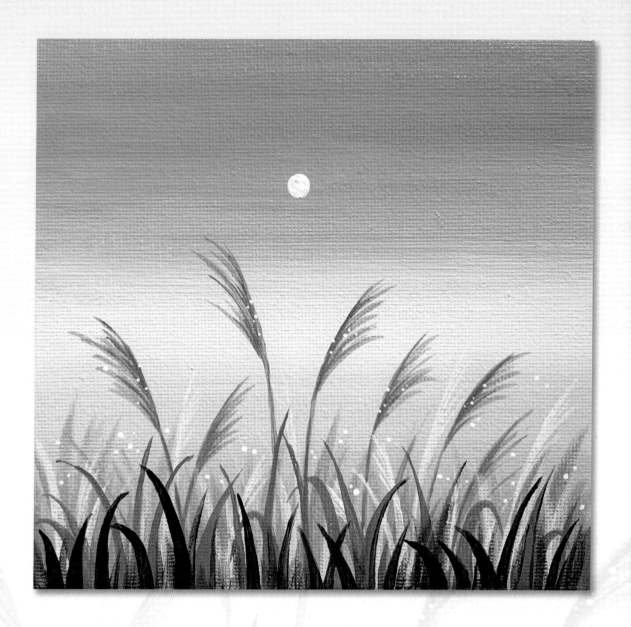

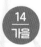

14
가을

바람 부는 갈대밭

⚪ 600 화이트

🟤 607 옐로 오커

🟤 621 번트 시에나

⚫ 624 번트 엄버

🔵 641 세룰리안 블루

1 넓은 백붓을 사용하여 하늘의 윗부분을 하늘색으로 칠해 주세요.

2 더 연한 하늘색을 만들어 이어서 칠해 주세요. (1번 색에 흰색을 더 섞으세요.)

3 연노란색을 만들어 이어서 하늘을 칠해 주세요. (흰색에 황토를 아주 조금 섞으세요.)

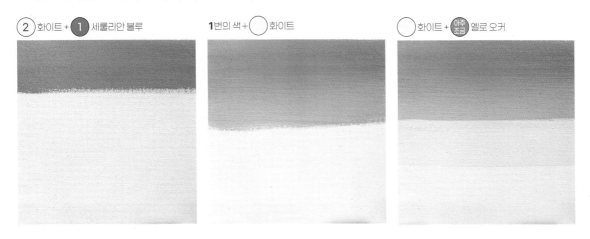

4 물감이 마르기 전에 **2**번과 **3**번의 색을 섞어 가운데 부분을 자연스럽게 이어 주세요.

5 좀 더 진한 노란색을 만들어 아래 하늘을 칠해 줍니다. **3**번의 연노란색과도 자연스럽게 이어 주세요.

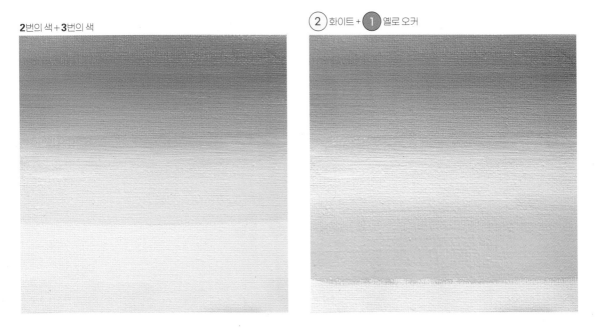

6 마지막으로 제일 아랫부분을 연한 황토색으로 이어서 칠해 주세요.

①화이트 + ❶ 옐로 오커

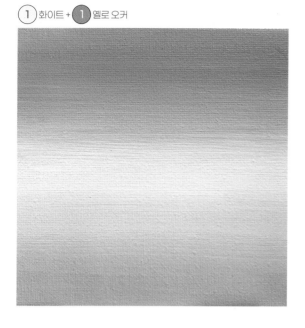

7 바탕이 충분히 마르면 세필을 사용하여 갈대를 그려 주세요.

⬤ 옐로 오커

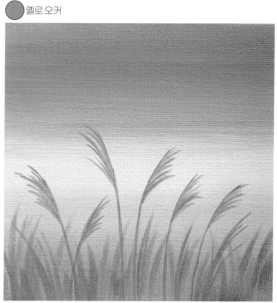

8 세필을 사용하여 아랫부분에 흰색 갈대와 잎을 그려 주세요.

⬤ 화이트

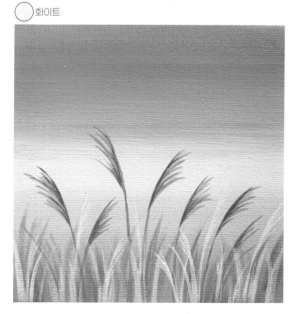

9 갈색으로 갈대의 진한 부분을 칠해 주세요.

①화이트 + ❶ 번트 시에나

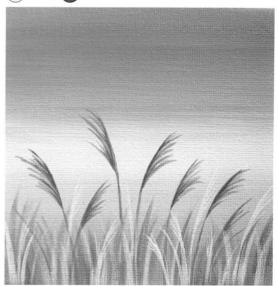

10 9번과 같은 색으로 잎을 그려 주세요.

11 암갈색으로 진한 색의 잎을 그려 주세요. 두 번 덧칠하면 선명하게 칠해집니다.

9번의 색

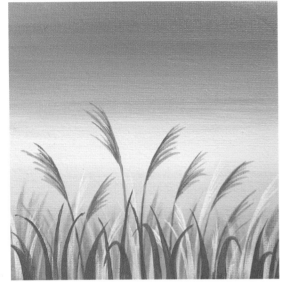

⬤ 번트 엄버

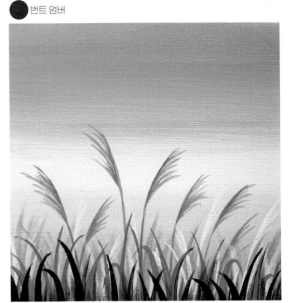

12 흰색으로 갈대 주위의 반짝이 는 빛과 동그란 달을 그려 완 성합니다.

◯ 화이트

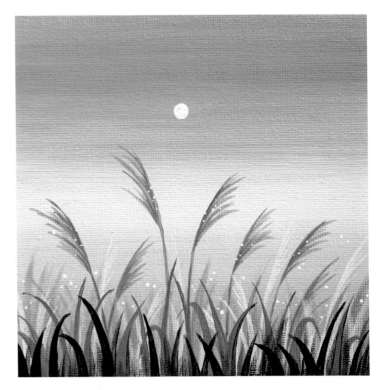

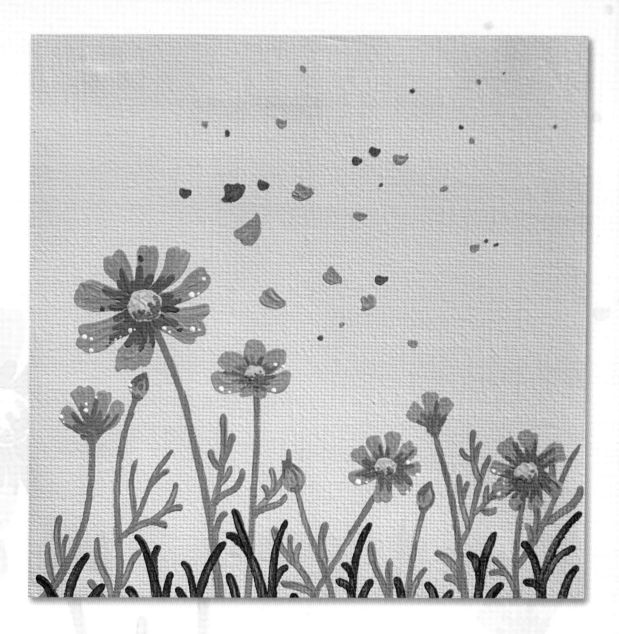

하늘하늘 가을의 코스모스

⚪ 600 화이트 🔘 607 옐로 오커 ⚫ 617 카민

🔘 605 퍼머넌트 옐로 딥 ⚪ 608 네이플스 옐로 🔘 638 샙 그린

1 백붓을 사용하여 따뜻한 노란 톤으로 바탕색을 채워 칠해 주세요.

2 세필을 사용하여 초록색의 코스모스 줄기를 그려 줍니다.

3 같은 색으로 코스모스의 가는 잎사귀도 그려 주세요.

2번 색

4 연분홍색을 만들어 코스모스의 꽃잎을 그려 주세요. 중심선을 먼저 그려 준 후 꽃잎을 넓게 칠합니다.

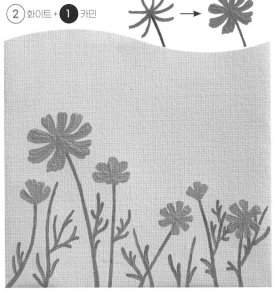

5 같은 색으로 작은 꽃봉오리들을 그려 주세요.

4번 색

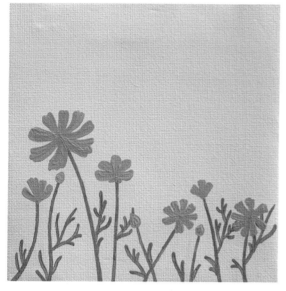

6 진한 분홍색으로 꽃잎의 안쪽과 꽃봉오리의 윗부분을 묘사합니다.

① 화이트 + ① 카민

7 노란색으로 코스모스의 꽃술을 동그랗게 그려 주세요.

① 화이트 + ① 퍼머넌트 옐로 딥

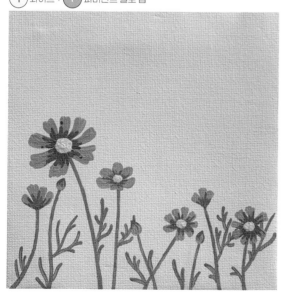

8 꽃술의 아랫부분을 황토색으로 콕콕 찍어 음영을 줍니다.

● 옐로 오커

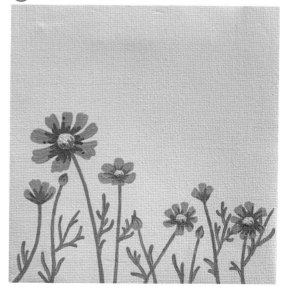

9 2번에서 사용한 색으로 작은 꽃받침을 그려
주세요.

10 진한 초록색으로 키가 작은 줄기들을 그려
주세요.

2번 색

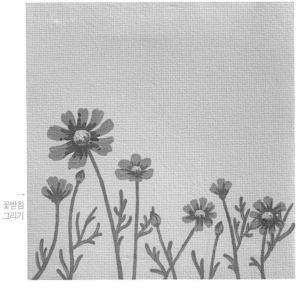

→
꽃받침
그리기

 샙 그린 + 약간 화이트

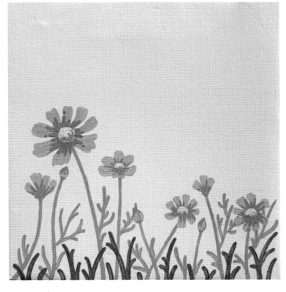

11 바람에 날리는 꽃잎을 그려 주세요.

12 마지막으로 꽃잎 위에 반짝이는 이슬을 흰
색으로 콕콕 찍어 완성합니다.

4번과 **6**번 색

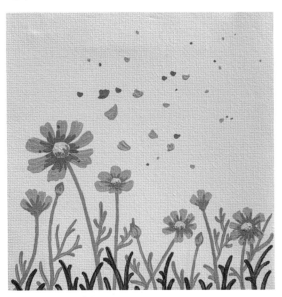

○ 화이트

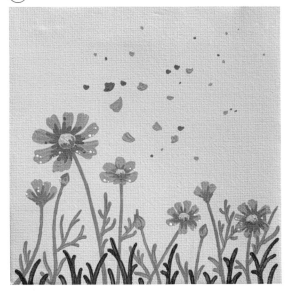

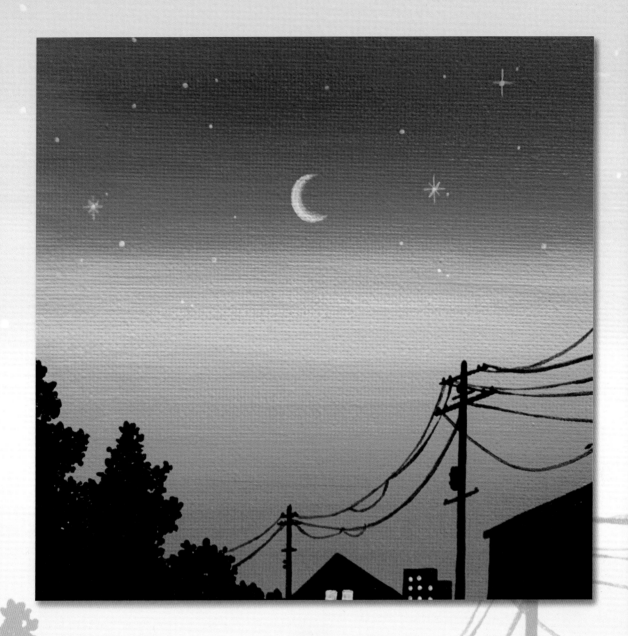

노을 지는 동네의 풍경

⚪ 600 화이트

⚪ 604 퍼머넌트 옐로 미들

🟠 610 퍼머넌트 오렌지

🔴 613 코랄 레드

🟣 649 바이올렛

⚫ 660 블랙

1 백붓을 사용하여 하늘의 윗부분을 보라색으로 칠해 주세요.

(3) 화이트 + (1) 바이올렛

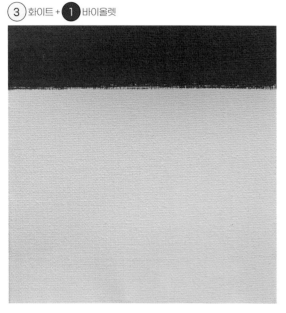

2 1번의 색에 흰색을 더 섞어 이어서 칠해 주세요.

1번의 색 + ◯ 화이트

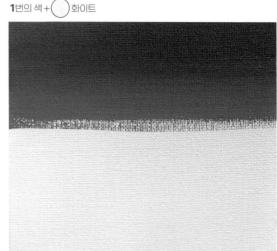

3 다음 중간 부분의 좀 더 연한 보라색 하늘은 2번의 색에 흰색을 더 섞은 다음 이어서 칠해 주세요.

2번의 색 + ◯ 화이트

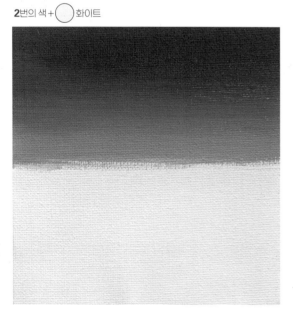

4 연한 분홍 노을빛을 만들어 이어서 칠해 주세요.

(2) 화이트 + (1) 코랄 레드

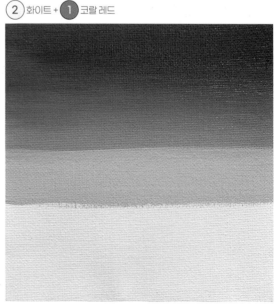

5 3번과 4번의 색을 섞어 연보라색과 연분홍색의 경계를 자연스럽게 이어 주세요. 그리고 하늘 아랫부분에 분홍빛의 노을을 칠해 줍니다.

3번 색 + 4번 색 / ⬤ 코랄 레드

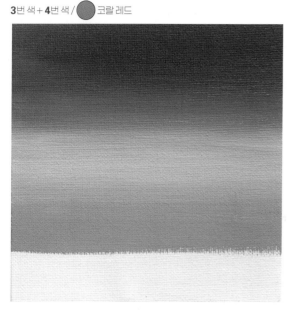

6 마지막으로 진한 주황빛의 노을을 칠해 주세요.

⬤ 퍼머넌트 오렌지

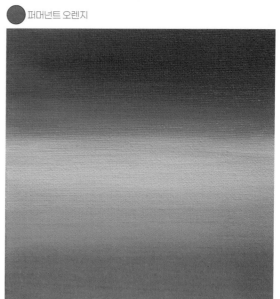

7 세필을 사용하여 나무의 형태를 그려 주세요.

⬤ 블랙

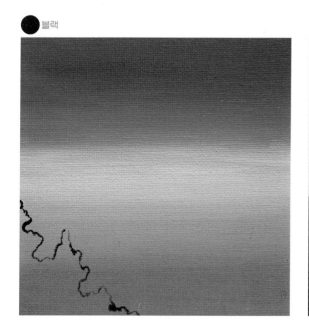

8 그려 둔 형태를 검정으로 가득 채워 칠해 주세요. 그리고 테두리 부분에 작은 점을 찍어가며 나뭇잎을 섬세하게 표현합니다.

⬤ 블랙

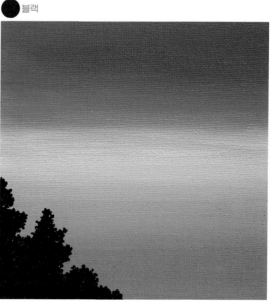

9 집의 실루엣도 그려 주세요.

● 블랙

10 얇은 선을 섬세하게 사용하여 전봇대도 그려 주세요.

● 블랙

11 노란색으로 불이 켜진 창문을 그려 주세요. 두 번 덧칠하면 선명하게 칠해집니다.

● 퍼머넌트 옐로 미들

12 연노란색으로 달과 별을 그려 주어 완성합니다.

① 화이트 + ① 퍼머넌트 옐로 미들

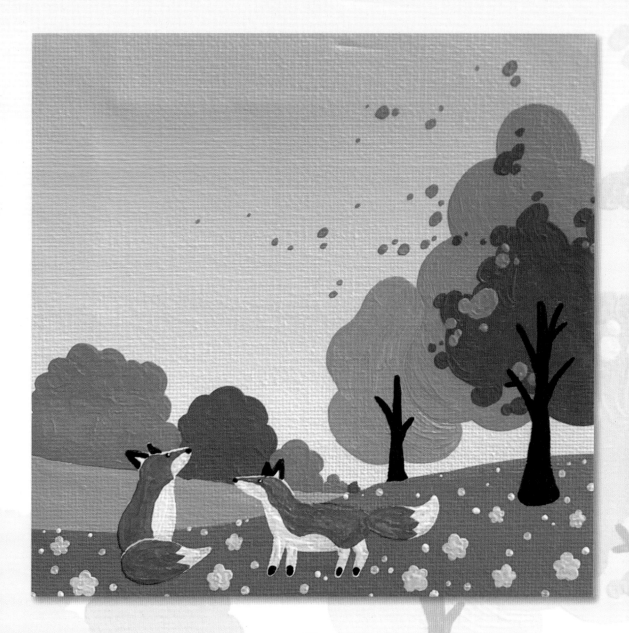

단풍 숲속 여우

◯ 600 화이트

● 605 퍼머넌트 옐로 딥

● 607 옐로 오커

● 610 퍼머넌트 오렌지

● 614 버밀리언

● 621 번트 시에나

● 624 번트 엄버

● 638 샙 그린

1 백붓으로 하늘의 윗부분을 노랗게 칠해 주세요.

③ 화이트+ ❶ 퍼머넌트 옐로 딥

2 만들어진 **1**번의 색에 흰색을 더 섞어 연한 색을 만든 후 빠르게 이어서 칠해 주세요.

1번의 색 + ◯ 화이트

3 흰색으로 빠르게 이어서 아래를 칠해 바탕을 완성합니다.

◯ 화이트

4 앞쪽의 진한 색 언덕을 먼저 그려 주세요. 그리고 이어서 흰색을 더 섞어 연한 초록색을 만들어 뒤쪽의 언덕을 그려 줍니다.

① 화이트 + ❶ 샙 그린

↓흰색 더 섞기

5 멀리 보이는 나무 덤불을 그려 줍니다. 주황색 덤불, 갈색 덤불을 차례로 그려 주세요.

6 큰 단풍나무를 그려 줄 차례입니다. 큰 주황색 나무, 황토색 나무를 차례로 그려 주세요.

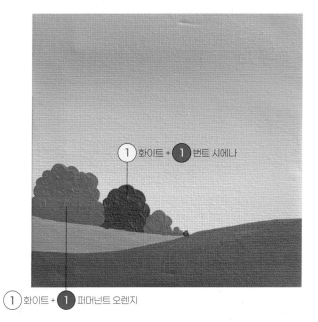

① 화이트 + ① 번트 시에나

① 화이트 + ① 퍼머넌트 오렌지

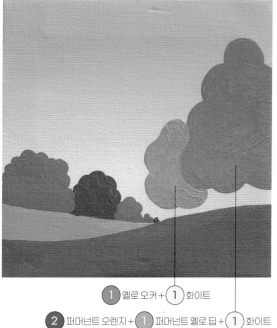

① 옐로 오커 + ① 화이트

② 퍼머넌트 오렌지 + ① 퍼머넌트 옐로 딥 + ① 화이트

7 주황색 단풍나무에 갈색의 진한 무늬를 그려 주세요. 작은 무늬는 세필을 사용합니다.

① 화이트
+
① 퍼머넌트 오렌지
+
① 번트 시에나

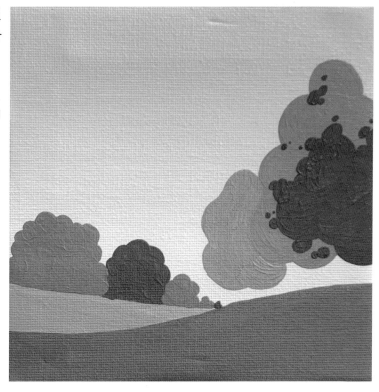

8 갈색의 진한 무늬 안쪽에 주황색 무늬를 조금 그려 두 색이
자연스럽게 이어질 수 있도록 표현한 후, 바람에 날리는 단
풍잎도 그려 주세요.

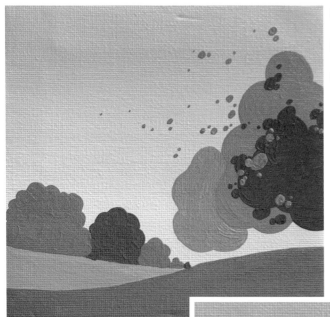

2 퍼머넌트 오렌지
+
1 퍼머넌트 옐로 딥
+
1 화이트

9 세필로 단풍나무의 기둥을
그리고, 여우 두 마리의 흰
형태를 그려 주세요.

● 번트 엄버
○ 화이트

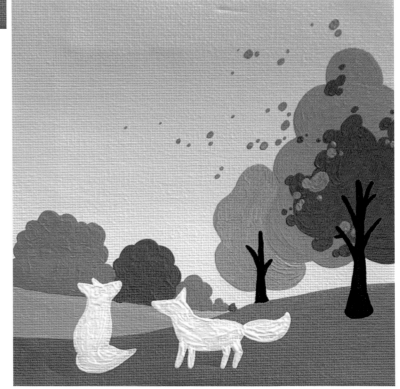

10 선명한 주황색을 만들어 여우의 털 무늬를 그려 줍니다.

1 퍼머넌트 오렌지 + **1** 버밀리언

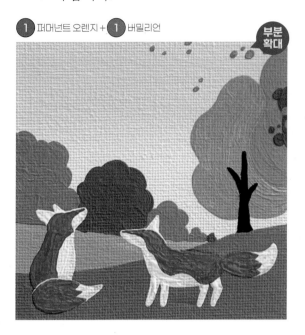

11 여우의 눈, 코, 귀, 발을 그려 주세요.

● 번트 엄버

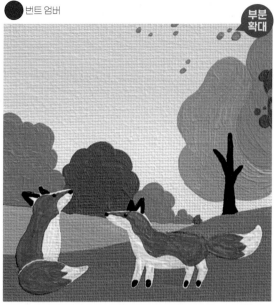

12 언덕에 연노란색으로 꽃을 그려 주세요. 그리고 흰색으로 작은 꽃들을 그리고, 여우의 눈에도 초롱초롱한 반짝임을 표현하여 완성합니다.

1 화이트
+
1 퍼머넌트 옐로 딥
─
○ 화이트

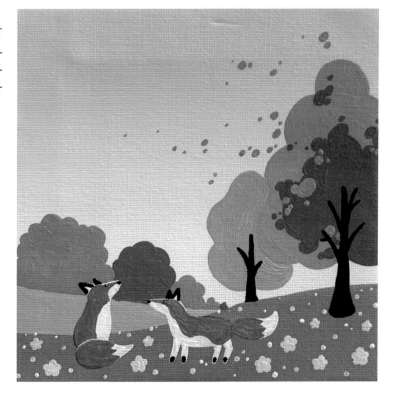

115

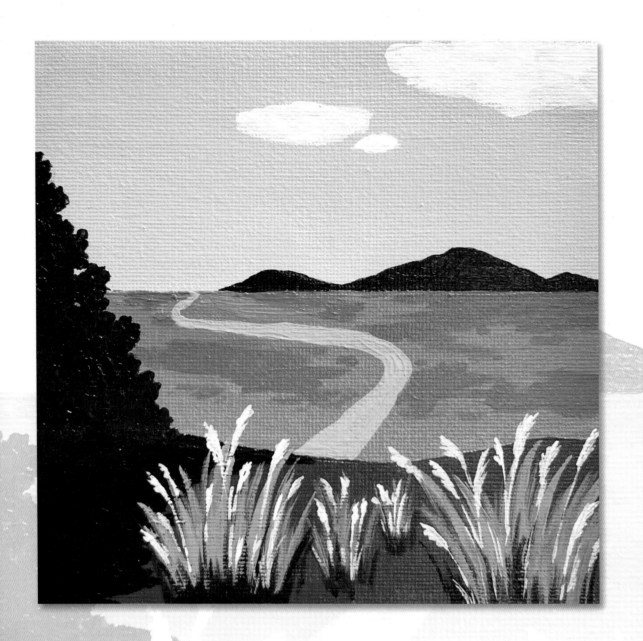

노랗게 물든 가을 들판

- 600 화이트
- 607 옐로 오커
- 621 번트 시에나
- 641 세룰리안 블루
- 638 샙 그린
- 660 블랙

1 채도가 낮은 하늘색을 만들어 하늘을 칠해 주세요.

⑤ 화이트 + ❶ 세룰리안 블루 + 조금 블랙

2 그 아래 황금색으로 물든 들판을 칠해 주세요.

⬤ 옐로 오커

3 마지막으로 초록 들판을 칠해 배경을 완성합니다.

❷ 샙 그린 + ❶ 옐로 오커

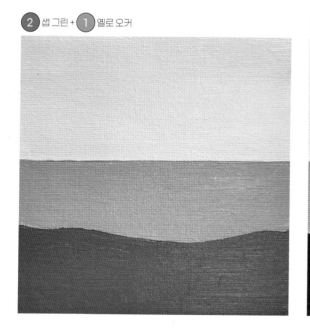

4 세필로 멀리 보이는 산을 그리고, 앞 들판의 왼쪽 어두운 부분을 칠해 주세요.

❷ 샙 그린 + ❶ 번트 시에나

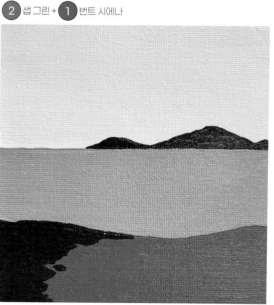

5 그 위 커다란 나무를 한 그루 그려 주세요.

● 샙 그린

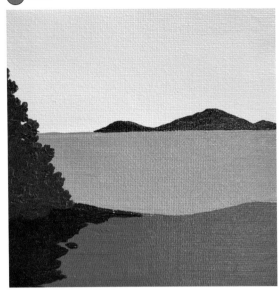

6 나무의 어두운 부분을 군데군데 칠해 주세요.

4번 색

7 황금색 들판 위에 구불구불한 길을 그려 주세요.

①옐로 오커 + ①화이트

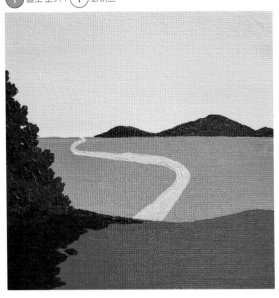

8 밝은 연두색으로 기다란 풀을 그려 주세요.

①샙 그린 + ①화이트

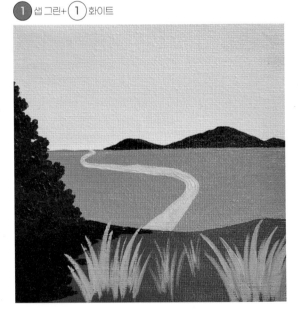

9 황금색의 풀을 추가하여 그려 줍니다.

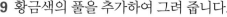
● 옐로 오커

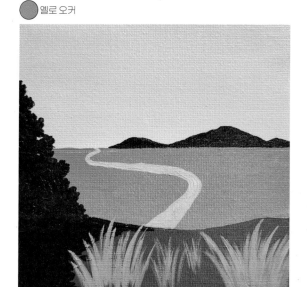

10 풀 제일 아랫부분은 어둡게 칠해 주세요.

4번 색

11 하얗고 부드러운 억새를 그리고, 구름도 그려 주세요.

○ 화이트

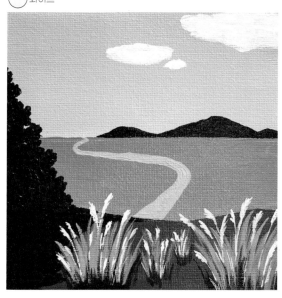

12 마지막으로 연한 갈색을 만들어 들판의 명암을 표현하여 완성합니다.

● 옐로 오커 + 조금 번트 시에나

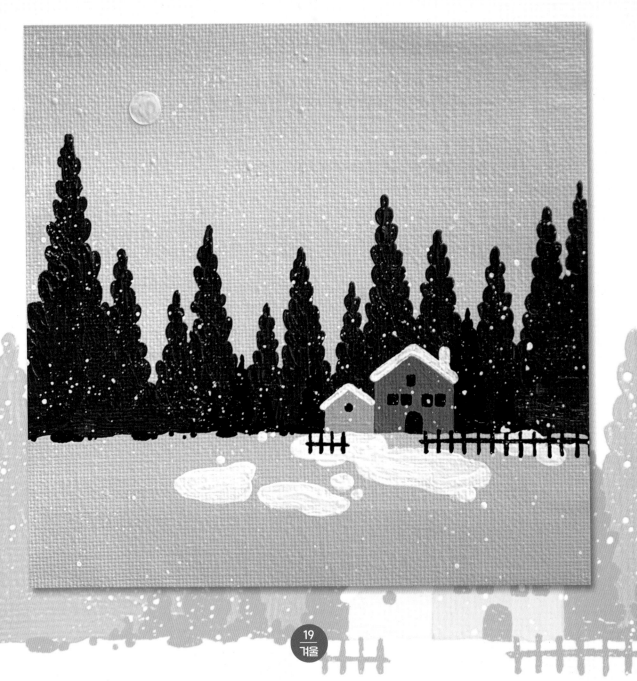

눈 내리는 마을

⬤ 600 화이트　　　⬤ 621 번트 시에나　　　⬤ 660 블랙

⬤ 605 퍼머넌트 옐로 딥　　⬤ 631 시아닌 그린

1 백붓을 사용하여 회색으로 바탕색을 채워 칠해 주세요.

⬤화이트＋⬤**아주조금** 블랙

2 세필을 사용하여 지평선과 집을 그려 주세요.

2 시아닌 그린＋①화이트＋①블랙

3 같은 색으로 나무의 중심선을 그려 줍니다.

2번 색

4 중심선을 기준으로 하여 길쭉한 세모 형태의 나무를 그려 주세요.

2번 색

5 나무의 가장자리에 동글동글한 잎을 그려 나
무를 완성합니다.

2번 색

6 오른쪽의 큰 집을 붉은 갈색으로 색칠해 주
세요.

①화이트 + **1**번트 시에나

7 6번 색에 흰색을 더 섞어 왼쪽의 작은 집을
색칠해 주세요.

6번 색 + ◯화이트

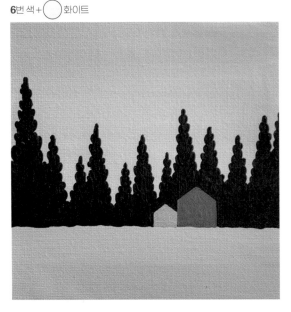

8 지붕에 쌓인 흰 눈과 바닥의 눈을 그려 줍니다.

◯화이트

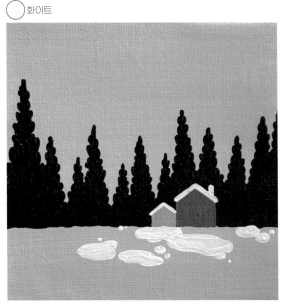

9 집 뒤편의 작은 나무와 창문, 울타리를 그려 주세요.

10 하늘에 뜬 동그란 보름달을 노랑으로 그려 주세요.

● 블랙

① 화이트 + ① 퍼머넌트 옐로 딥

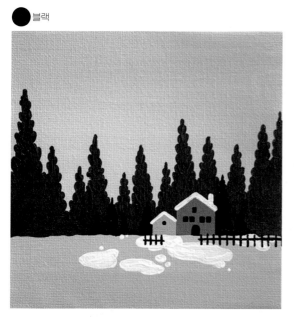

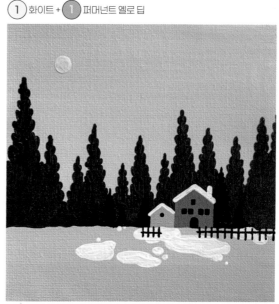

11 달과 같은 색으로 달 주위에 노란 별을 콕콕 찍어 주세요. 그리고 붓에 흰색 물감을 가득 묻히고 털어 주어 펑펑 내리는 눈을 표현합니다.

12 마지막으로 지평선에 짙은 그림자를 표현하여 완성합니다.

10번 색 / ◯ 화이트

● 블랙

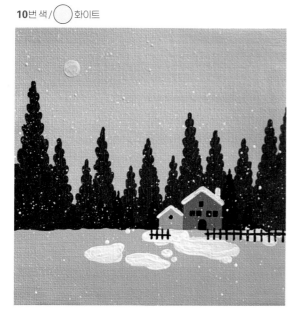

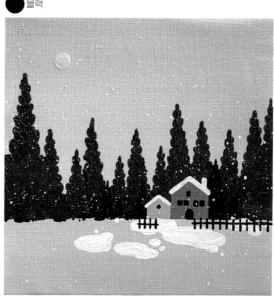

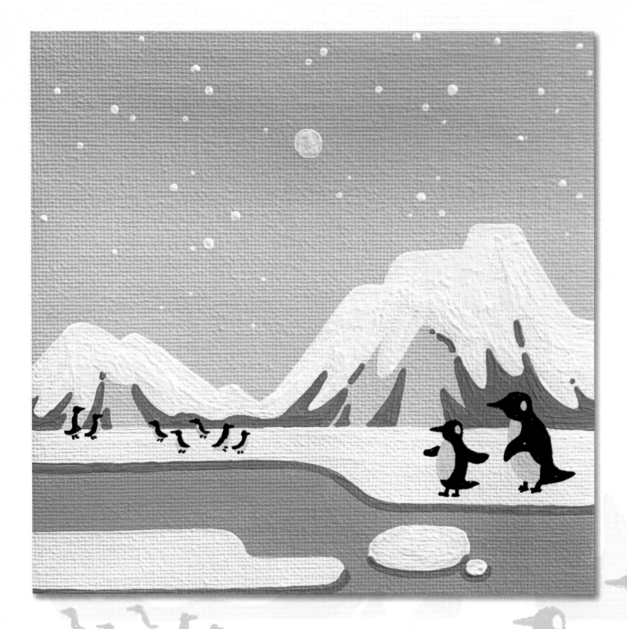

20
겨울

핑크빛 남극

○ 600 화이트

● 605 퍼머넌트 옐로 딥

● 614 버밀리언

● 660 블랙

1 백붓을 사용하여 캔버스의 3분의 1 정도를 연분홍색으로 칠해 주세요.

② 화이트 + ① 버밀리언

2 1번의 색에 흰색을 더 섞어 연한 색을 만든 후, 빠르게 이어서 칠해 주세요. 바다가 될 아랫부분을 조금 남겨 두면 됩니다.

1번 색 + ◯ 화이트

3 분홍색으로 바다를 칠해 주세요. 얼음이 될 부분을 남겨 둡니다.

① 화이트 + ① 버밀리언

4 세필을 사용하여 바다의 얼음을 그려 주세요.

◯ 화이트

125

5 같은 색으로 빙산의 윗부분을 그려 주세요.

◯ 화이트

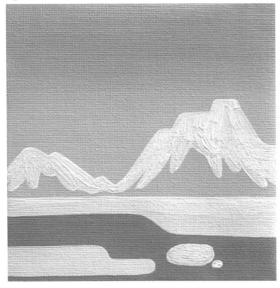

6 진분홍빛으로 바다 얼음의 형태를 따라 아랫부분에 그림자를 그려 두께를 표현해 주세요.

① 화이트 + ② 버밀리언

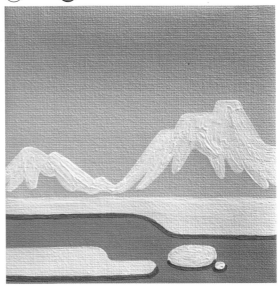

7 얼음 그림자와 같은 색으로 빙산의 어두운 아랫부분을 표현합니다. 그리고 노란색으로 펭귄의 형태를 그려 주세요.

6번 색 / ② 화이트 + ① 퍼머넌트 옐로 딥

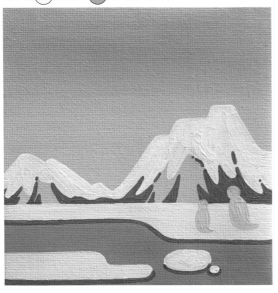

8 검은색으로 펭귄의 부리, 날개, 다리, 등의 형태를 섬세하게 표현합니다.

● 블랙

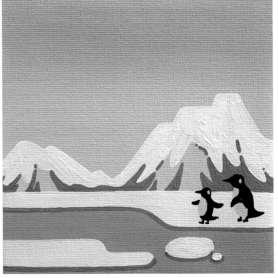

9 멀리 보이는 작은 펭귄들의 형태를 그려 주세요.

(2) 화이트 + (1) 퍼머넌트 옐로 딥

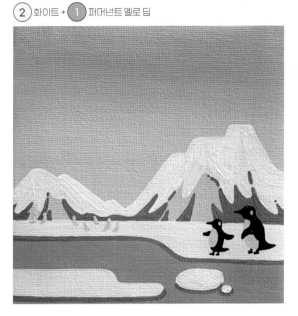

10 검은색으로 작은 펭귄을 간단하게 표현합니다.

● 블랙

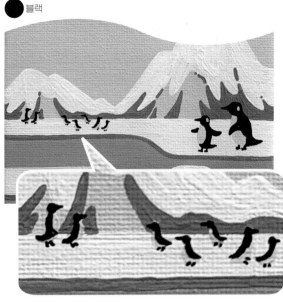

11 하늘 중앙에 노란 태양을 동그랗게 그려 주세요.

(2) 화이트 + (1) 퍼머넌트 옐로 딥

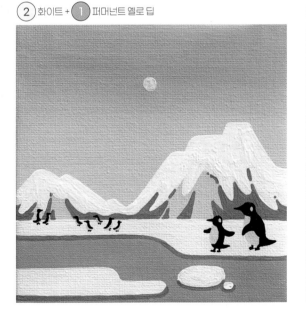

12 마지막으로 하늘에서 내리는 눈을 콕콕 찍어 그려 주세요. 크기를 다양하게 표현합니다.

○ 화이트

127

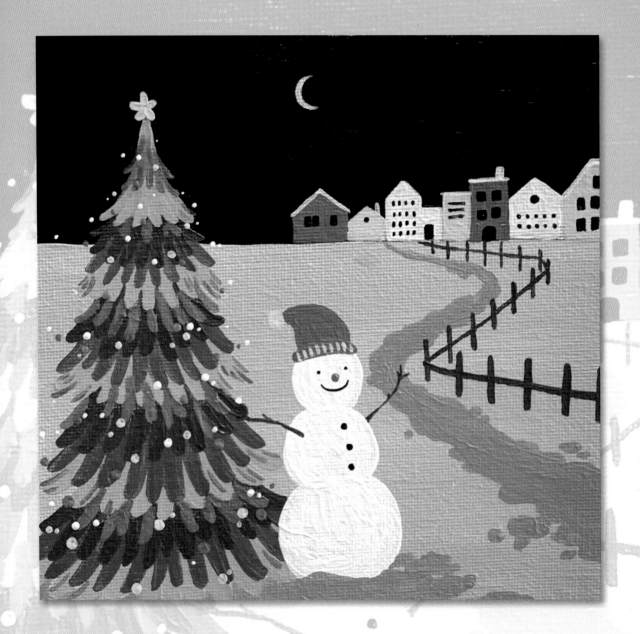

눈사람이 있는 크리스마스 풍경

- ⚪ 600 화이트
- 🟡 605 퍼머넌트 옐로 딥
- 🔴 614 버밀리언
- 🟠 621 번트 시에나
- 🟢 631 시아닌 그린
- 🔵 644 울트라마린
- ⚫ 660 블랙

1 굵은 아크릴 붓을 사용하여 어두운 밤하늘을 칠해 주세요.

울트라마린 + **조금** 블랙

2 밝은 푸른색을 만들어 눈 쌓인 땅을 칠해 주세요.

화이트 + **조금** 울트라마린

3 세필을 사용하여 크리스마스 트리의 밝은 나뭇잎을 그려 주세요.

2 화이트 + **1** 시아닌 그린

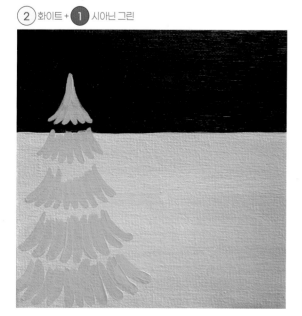

4 중간 톤의 나뭇잎을 그려 주세요.

1 화이트 + **1** 시아닌 그린

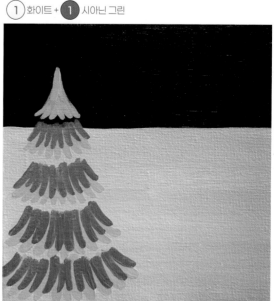

5 트리의 제일 어두운 나뭇잎을 그려 주세요.

6 세필을 사용해서 아주 얇은 나뭇잎들을 추가해서 그려 줍니다.

2 시아닌 그린 + **1** 번트 시에나 + **1** 화이트

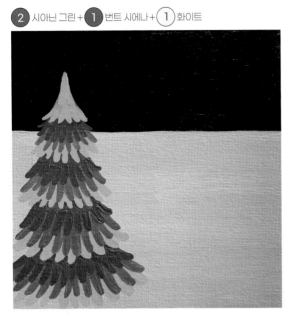

4번 중간 초록색

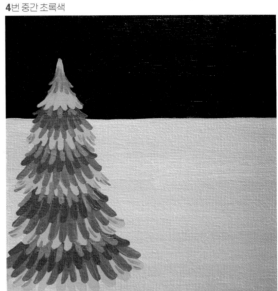

7 트리 옆에 3단 흰 눈사람을 그려 주세요.

8 다홍색으로 멀리 보이는 집 두 채와 눈사람의 모자, 코를 그려 주세요. 물감이 마르면 한 번 더 덧칠하여 선명하게 표현합니다.

○ 화이트

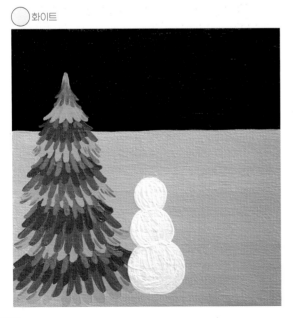

○ 화이트 + **조금** 버밀리언

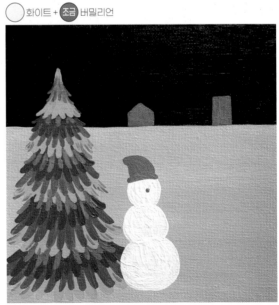

9 노란색으로 눈사람 모자의 방울과 스티치를 그리고, 달과 집을 그려 주세요. 그리고 흰색으로 집을 두 채 더 그려 주세요.

10 세필을 사용하여 눈사람의 눈, 입, 단추와 집의 창문들을 그려 주세요.

⬤ 퍼머넌트 옐로 딥 + (조금)화이트 / ◯화이트

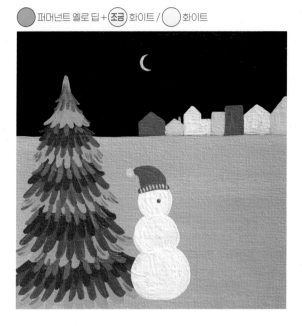

⬤ 블랙

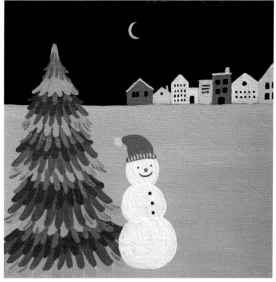

11 푸른색으로 눈길과 트리의 그림자를 표현합니다.

12 갈색으로 눈사람의 팔과 길가 울타리를 그려 주세요. 그리고 알록달록한 색을 자유롭게 사용하여 트리를 꾸며 주어 완성합니다.

①화이트 + **1** 울트라마린

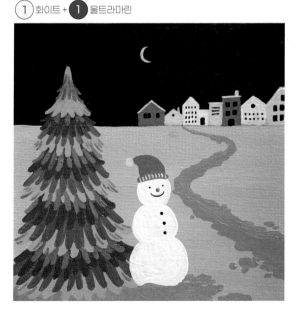

⬤ 번트 시에나

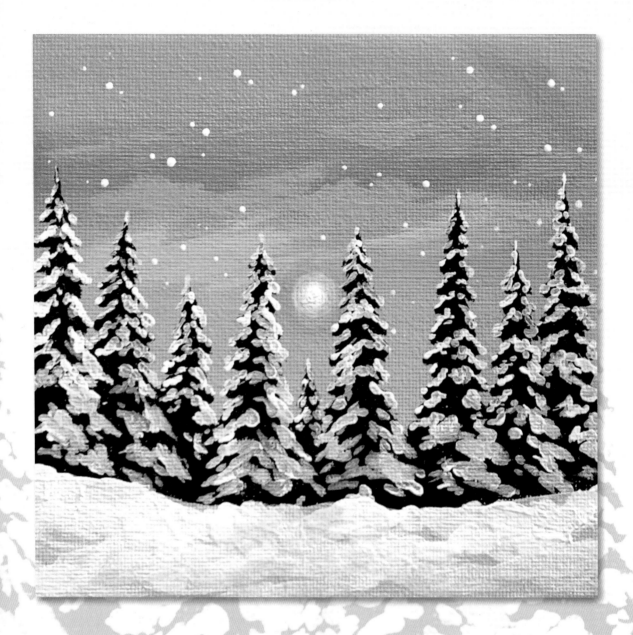

눈 내린 겨울 숲

⚪ 600 화이트 ⚫ 610 퍼머넌트 오렌지 ⚫ 660 블랙

🔵 605 퍼머넌트 옐로 딥 ⚫ 649 바이올렛

1 백붓을 사용하여 하늘의 윗부분을 연보라색으로 칠해 주세요.

② 화이트 + **1** 바이올렛

2 주황색으로 하늘을 이어서 칠해 주세요. 경계 부분을 살살 덧칠하면서 자연스럽게 만듭니다.

② 화이트 + **1** 퍼머넌트 오렌지

3 노란색으로 이어서 칠해 주세요. 마찬가지로 경계 부분을 살살 덧칠하면서 자연스럽게 만들어 주세요.

③ 화이트 + **1** 퍼머넌트 옐로 딥 + 아주조금 퍼머넌트 오렌지

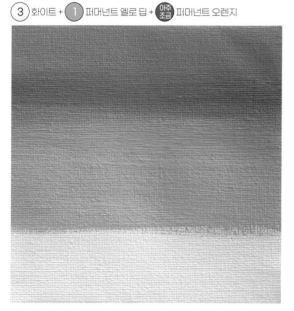

4 가느다란 아크릴 붓을 사용하여 연보라색과 주황색의 경계 부분에 구름을 그려 주세요.

2번 주황색

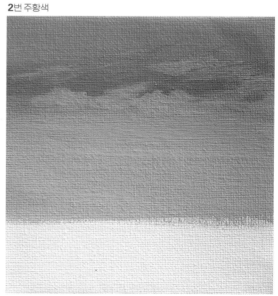

5 가느다란 아크릴 붓을 사용하여 주황색과 노란색의 경계 부분에 구름을 그려 주세요. 그리고 그 아래 세필로 동그란 해를 그려 줍니다.

3번 노란색

6 세필을 사용하여 동그란 해의 테두리를 주황빛으로 칠해 주세요.

2번 주황색

7 가느다란 아크릴 붓을 사용하여 검은 지평선을 그리고 나무의 중심선을 그려 주세요.

 블랙

8 그려 둔 중심선을 기준으로 ㅅ모양을 그린다는 느낌으로 큰 나뭇잎들을 그려 긴 세모 형태의 나무를 그려 주세요.

● 블랙

9 세필을 사용하여 나무에 쌓인 눈을 표현하세요. 그리고 해의 가운데 부분을 밝게 칠해 줍니다.

 화이트

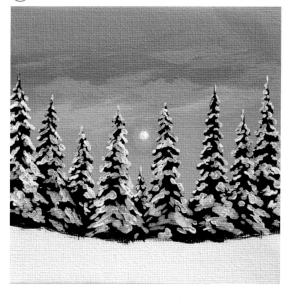

10 가느다란 아크릴 붓을 사용하여 눈 쌓인 땅을 칠해 주세요.

화이트 + **아주조금** 블랙

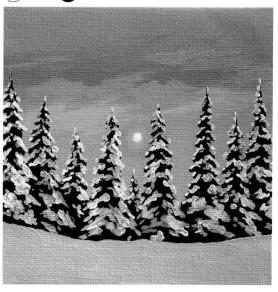

11 하늘에서 내리는 흰 눈을 콕콕 찍어 표현합니다. 땅에 쌓인 눈은 물감을 많이 사용하여 꾸덕하게 표현해도 좋아요.

 화이트

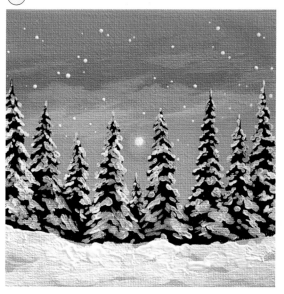

12 밝게 표현한 해의 가운데 부분 주위를 은은한 노란빛으로 칠해 주고, 나무와 땅에 쌓인 눈에도 노란빛을 표현하여 완성합니다.

1 화이트 + **1** 퍼머넌트 옐로 딥

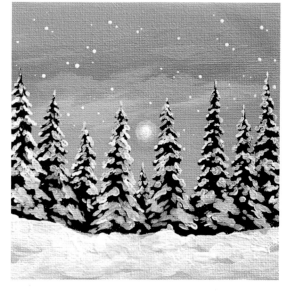

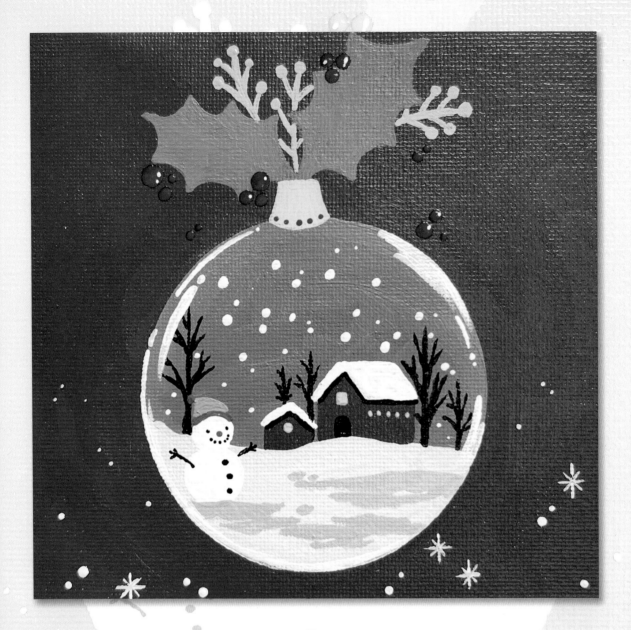

크리스마스 장식

○ 600 화이트

○ 604 퍼머넌트 옐로 미들

● 610 퍼머넌트 오렌지

● 614 버밀리언

● 618 마젠타

● 621 번트 시에나

● 631 시아닌 그린

● 638 샙 그린

● 640 아쿠아 그린

● 646 시아닌 블루

● 649 바이올렛

● 660 블랙

1 적당한 크기의 동그란 모양의 물건을 대고 연필을 사용하여 원을 먼저 그려 주세요.

2 차분한 톤의 남색을 만들어 바탕을 칠해 주세요.

3 연보라색을 만들어 구슬 속의 하늘을 칠해 주세요.

2 시아닌 블루 + **1** 화이트 + **1** 블랙 **3** 화이트 + **1** 마젠타 + **1** 바이올렛

3 아주 연한 회색으로 눈밭을 칠해 주세요.

4 세필을 사용하여 갈색으로 집 두 채를 그려 줍니다.

화이트 + **조금** 블랙 번트 시에나

137

5 눈이 쌓인 지붕과 눈사람을 그려 주세요.

 화이트

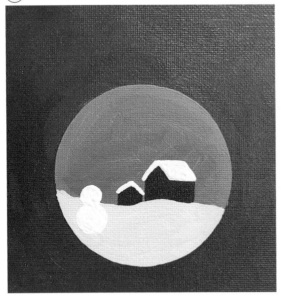

6 가지만 남은 겨울나무를 그려 줍니다.

2 샙 그린 + **1** 블랙

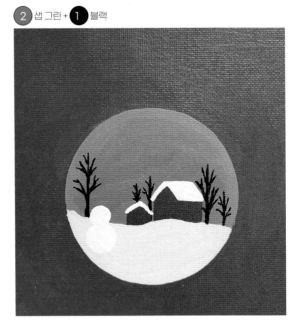

7 연노란색으로 불빛이 비추는 창문과 구슬 위의 장식물을 표현하세요.

1 화이트+ **1** 퍼머넌트 옐로 미들

8 검정으로 눈사람의 눈, 입, 팔, 단추를 그리고 흰 지붕의 그림자를 그려 주세요.

● 블랙

9 모자(아쿠아 그린)를 그려 줍니다. 그리고 주황색(퍼머넌트 오렌지)으로 눈사람의 코, 모자의 방울과 아랫단을 콕 찍어서 그려 주세요.

● 퍼머넌트 오렌지 / ● 아쿠아 그린

10 연회색을 만들어 눈밭의 그림자를 그려 주세요.

○ 화이트 + 조금 블랙

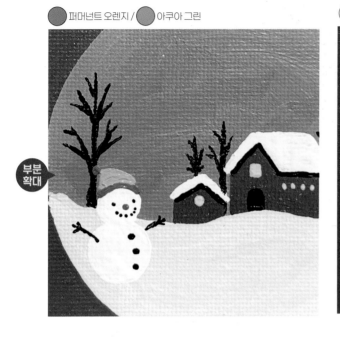

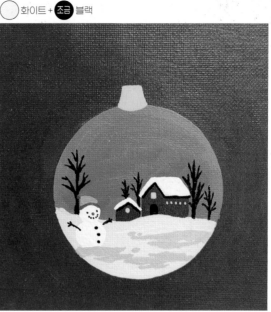

11 두 가지 초록색으로 구슬을 장식할 겨울나무 잎을 그려 주세요.

12 빨간 열매(버밀리언)를 동그랗게 그려 주고 흰색으로 반짝이는 구슬 테두리를 그려 입체감을 주세요. 그리고 펑펑 내리는 눈(화이트)을 그려 완성합니다.

② 시아닌 그린 + ① 화이트 / ① 시아닌 그린 + ② 화이트

● 버밀리언 / ○ 화이트

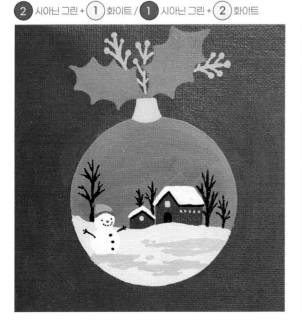

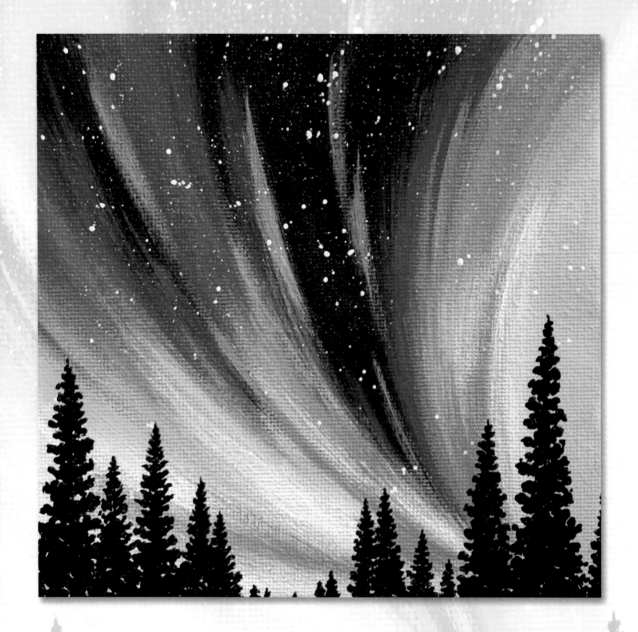

오로라가 펼쳐진 하늘

○ 600 화이트

● 640 아쿠아 그린

● 646 시아닌 블루

● 649 바이올렛

● 660 블랙

1 굵은 아크릴 붓을 사용하여 오로라의 진한 부분을 사선 방향으로 칠해 주세요.

2 가느다란 아크릴 붓을 사용하여 고운 푸른빛의 오로라를 칠해 주세요.

● 시아닌 블루

● 아쿠아 그린

3 물을 거의 섞지 않은 붓으로 손에 힘을 빼고 스치듯이 두 가지 색을 섞어 경계 부분을 칠해 주세요.

4 진한 색과 푸른색의 경계 부분에 작고 거친 붓 터치들을 남겨 색과 색이 자연스럽게 이어져 보이도록 하세요. 마찬가지로 물을 거의 섞지 않은 붓으로 손에 힘을 빼고 스치듯 칠합니다.

● 시아닌 블루 + ● 아쿠아 그린

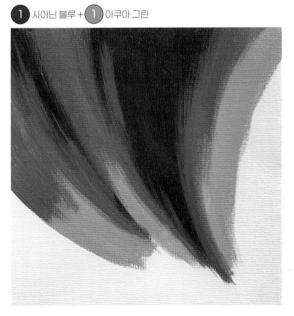

● 아쿠아 그린

5 굵은 아크릴 붓을 사용하여 오로라의 아랫부분을 밝게 칠해 주세요.

6 가느다란 아크릴 붓 사용하여 중간 톤을 만들어 색과 색의 경계 부분을 칠해 자연스럽게 이어 주세요. (만들어 둔 5번의 색에 푸른빛을 약간 더 섞으세요.)

5번의 색 + (조금) 아쿠아 그린

7 보랏빛 오로라를 사선 방향으로 칠해 주세요.

(2) 화이트 + (1) 바이올렛

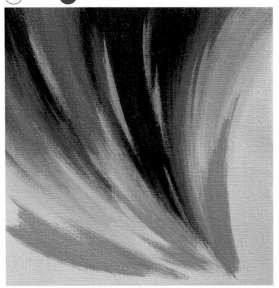

8 물을 거의 섞지 않은 붓으로 보랏빛으로 칠한 오로라 주변을 흰색으로 칠해 주세요. 손에 힘을 빼고 스치듯 칠합니다.

() 화이트

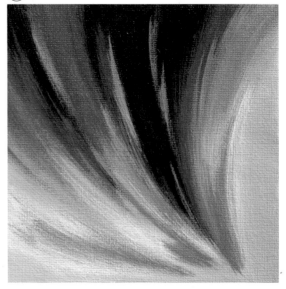

9 붓에 흰색 물감을 가득 묻히고 털어 주어 별을 가득 뿌려 주세요.

○ 화이트

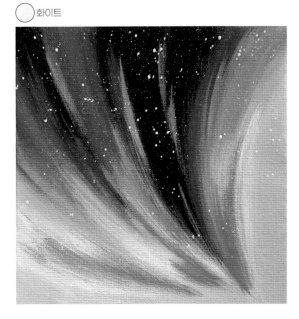

10 세필을 사용하여 나무의 중심선을 그려 주세요.

● 블랙

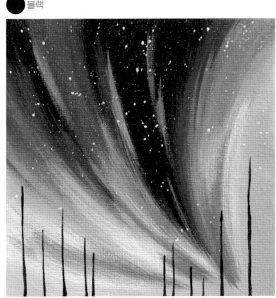

11 중심선 근처에 작은 점을 찍는 방식으로 기다란 세모 형태의 나무를 그려 주세요.

● 블랙

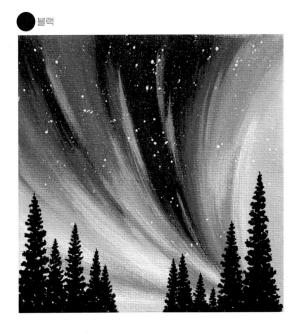

12 가운데에 아주 작은 나무와 오른쪽의 빈 곳에 나무 한 그루를 더 그려 완성합니다.

● 블랙

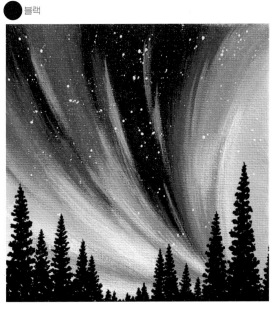

하루 한 그림

오늘은 캔버스 위의 아크릴화

초판 발행 · 2022년 7월 5일

지은이 김지은
펴낸이 이강실
펴낸곳 도서출판 큰그림
등 록 제2018-000090호
주 소 서울시 마포구 양화로 133 서교타워 1703호
전 화 02-849-5069
문 자 010-6448-5069
팩 스 02-6004-5970
이메일 big_picture_41@naver.com

교정 교열 김선미
디자인 예다움
인쇄와 제본 미래피앤피

가격 14,000원
ISBN 979-11-90976-15-2 13650